D0362967

MAIL IT !

靚麗郵件！・メール用マテリアル

THE PEPIN PRESS | AGILE RABBIT EDITIONS
AMSTERDAM • SINGAPORE

THE PEPIN PRESS | AGILE RABBIT EDITIONS

More titles in preparation. In addition to the
Agile Rabbit series of book+CD-ROM sets,
The Pepin Press publishes a wide range of
books on art, design, architecture, applied
art, and popular culture.

Please visit www.pepinpress.com for more
information.

The Pepin Press / Agile Rabbit Editions
P.O. Box 10349
1001 EH Amsterdam, The Netherlands

Tel +31 20 420 20 21
Fax +31 20 420 11 52
mail@pepinpress.com
www.pepinpress.com

Concept and texts:
Pepin van Roojen
Technical drawings:
Joost Baardman and Joost Hölscher
Layout:
Kitty Molenaar

ISBN 90 5768 053 X

10 9 8 7 6 5 4 3 2 1
2010 09 08 07 06 05 04

Manufactured in Singapore

Contents

Free CD-Rom in the inside back cover

Legend / Legende / Légende / Leyenda / Leggenda / Legenda / 各部名称 / 圖 例

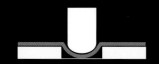

The principle of scoring
Das Prinzip des Rillens
Fonctionnement du rainage
El principio del hendido
Il principio della cordonatura
Princípio utilizado para marcar o papel
スコアリングの原理
劃線原理

correct / richtig / correct / correcto / giusto / correcto / ○ / 正確

incorrect / falsch / incorrect / incorrecto / sbagliato / incorrecto / × / 不正確

Correct and incorrect folding after scoring

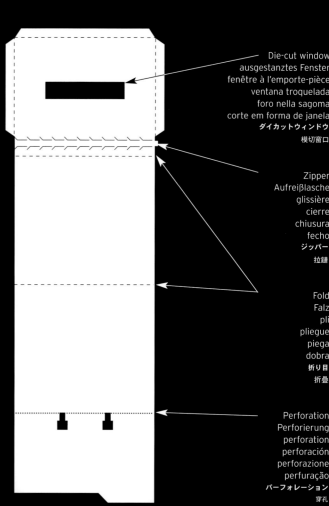

Die-cut window
ausgestanztes Fenster
fenêtre à l'emporte-pièce
ventana troquelada
foro nella sagoma
corte em forma de janela
ダイカットウィンドウ
模切窗口

Zipper
Aufreißlasche
glissière
cierre
chiusura
fecho
ジッパー
拉鏈

Fold
Falz
pli
pliegue
piega
dobra
折り目
折疊

Perforation
Perforierung
perforation
perforación
perforazione
perfuração
パーフォレーション
穿孔

Mail It!

This book contains a large selection of structural designs for envelopes and packages to be sent by mail or parcel delivery services. The designs are often meant for single pieces, but many are also suitable for sending a small number of items.

The flat patterns are all in die-cut outline. Folding lines are indicated with long dots, perforation lines with small dots, and die cuts within the model with thin, straight lines. Gluing is often needed, and sometimes optional.

The CD-ROM

The die-cut form of each design is stored on the accompanying CD-ROM in eps vector format, both for Mac and Windows. Software programs, in which images can be imported, will allow you to access, scale and print the designs from the CD-ROM.

However, the greatest flexibility for working with the designs digitally is offered by illustration programs such as Adobe Illustrator, Freehand and others, as these allow you to adapt the dimensions of the digital files completely to suit your own specific requirements.

Although the designs in this book and on the CD can be used freely to develop new packaging solutions, the images themselves cannot be used for any type of commercial application – including all types of printed or digital publications – without prior permission from The Pepin Press/Agile Rabbit Editions (see address on page 3 and on the CD label).

The CD-ROM comes free with this book, but cannot be sold separately. The publishers do not accept any responsibility should the CD prove to be incompatible with your system.

Material

The choice of material for the designs featured in this book depends on the size and application of the design. For example, a large book mailer would be made of a sturdy type of board, whereas for an envelope a light paper could be used.

The direction of fibres in paper and board is referred to as 'the grain'. It is generally recommended that folds run parallel with the grain. However, for practically all the designs in this book, it is also necessary to fold against the grain. Therefore, to reduce the risk of the material cracking along the folds and to ensure a clean, well-defined fold, it is advisable to score the paper or the board. Contrary to what you might think, the paper is folded away from the score to create three stress points rather than one.

Printing

After printing, allow time for the ink to set up and dry before folding. Printing dark inks over folds tends to accentuate the folds, especially if the paper has a tendency to crack, so design your piece accordingly.

Production

Whilst in the process of designing a package for production, it is essential that you consult your printer and material suppliers regarding the technical aspects of producing your design. Apart from cutting, scoring and folding, pay attention to printing bleed requirements, and to gluing. Before production, it is strongly recommended that you have a mock-up made, using the final material, with the exact measurements of the final work.

Briefmaterial

Briefmaterial enthält eine große Auswahl an Strukturdesigns für Umschläge und Pakete zum Versand per Post oder Paketservice. Oft sind die Designs für einzelne Objekte gedacht, viele jedoch eignen sich auch für den Versand mehrerer Stücke. Die flachen Schablonen haben alle vorgestanzte Umrisslinien. Faltlinien sind durch längere Strichellinien gekennzeichnet, Perforationslinien erkennt man an den kleineren Punkten, und die Umrisse der Teile innerhalb der Vorlage sind markiert durch dünne, gerade Linien. In vielen Fällen ist die Verwendung von Klebstoff notwendig, in manchen ist sie optional.

Die CD-ROM

Alle Designvorlagen sind im EPS-Vektor-Format für Mac und Windows auf der beiliegenden CD-ROM enthalten. Die gespeicherten Mustervorlagen können mithilfe von Softwareprogrammen zum Import von Bildern bearbeitet, in der Größe verändert und ausgedruckt werden.

Bildbearbeitungsprogramme wie Adobe Illustrator, Freehand und andere bieten bei der digitalen Bearbeitung jedoch die größte Flexibilität, da sie eine exakte Anpassung der Größenverhältnisse der digitalen Formate an Ihre speziellen Anforderungen erlauben.

Obwohl die Designs in diesem Buch und auf der CD frei für die Entwicklung neuer Verpackungslösungen genutzt werden können, dürfen die Bilder selbst nicht zu kommerziellen Zwecken genutzt werden. Darunter fallen alle Arten von gedruckter oder digitaler Veröffentlichung ohne vorheriger Genehmigung von Pepin Press/ Agile Rabbit Editions (Adresse auf Seite 3 und dem CD-Etikett).

Die kostenlos mit diesem Buch erhältliche CD-Rom darf nicht einzeln verkauft werden. Die Herausgeber übernehmen keine Verantwortung für den Fall, dass die CD nicht mit Ihrem System kompatibel sein sollte.

Material

Die Auswahl des Material für die in diesem Buch gezeigten Designs hängt von deren Größe und Verwendung ab. Als Verpackungsmaterial für eine große Büchersendung wäre beispielsweise eher robuster Karton geeignet, für einen Umschlag hingegen kann dünnes Papier benutzt werden.

Die Faserrichtung in Papier und Karton bezeichnet man als Körnung. Generell empfiehlt es sich darauf zu achten, dass die Falze parallel zu den Körnungen verlaufen. Dennoch ist es bei praktisch allen Vorlagen in diesem Buch notwendig, auch gegen die Körnung zu falten. Damit das Material nicht reißt und um saubere, eindeutige Falze zu erhalten, empfiehlt es sich, das Papier oder den Karton anzuritzen. Das klingt vielleicht überraschend, ist aber korrekt. Das Papier wird dabei weg von der Ritzlinie gefaltet – auf diese Weise werden drei Spannungspunkte an Stelle von nur einem erzeugt.

Drucken

Lassen Sie die Tinte nach dem Drucken trocknen, bevor sie mit dem Falten beginnen. Dunkle Tinte lässt die Faltkanten stärker hervortreten, besonders wenn das Papier leicht bricht. Beachten Sie dies entsprechend bei Ihrem Entwurf.

Produktion

Wenn Sie einen Verpackungsentwurf herstellen möchten, sollten Sie unbedingt mit Ihrem Druckerspezialisten und ihrem Materiallieferanten sprechen, um die technischen Gesichtspunkte abzuklären. Sie sollten neben dem Schneiden, Ritzen und Falten auch nicht die Erfordernisse für Farbdurchschlag und das Verkleben vergessen. Wir empfehlen Ihnen, vor Beginn der Produktion eine Probeversion anzufertigen, bei der sowohl das endgültige Material als auch die exakten Abmessungen der Endversion berücksichtigt werden sollten.

Courriers

Ce livre propose une large sélection de modèles structurels pour enveloppes et paquets à envoyer par courrier ou messagerie. La plupart sont prévus pour des objets uniques mais beaucoup conviennent aussi à l'envoi d'un petit nombre d'articles.

Les modèles à plat sont tous représentés en formes à découper. Les lignes de pliage sont indiquées par de longs pointillés, celles de perforation par de petits pointillés et les découpes à l'intérieur du modèle par de fines lignes droites. Un collage est souvent nécessaire, parfois optionnel.

Le CD-ROM

La forme à découper de chaque modèle est enregistrée sur le CD-ROM joint au format vectoriel eps, pour Mac et Windows. Grâce à des logiciels permettant d'importer des images, vous pourrez y accéder, les réduire et les imprimer depuis le CD-ROM.

Cependant, pour une flexibilité optimale dans le travail numérique avec ces modèles, mieux vaut utiliser les logiciels d'illustration comme Adobe Illustrator, Freehand ou autres, qui vous permettent d'adapter entièrement les dimensions des fichiers numériques à vos besoins spécifiques.

Si les modèles présentés dans ce livre et sur le CD peuvent être utilisés à volonté pour développer de nouvelles solutions de conditionnement, les images ne peuvent servir à aucune application commerciale quelle qu'elle soit – y compris toutes les publications imprimées ou numériques – sans autorisation préalable de The Pepin Press/Agile Rabbit Editions (voir l'adresse page 3 et sur l'étiquette du CD).

Le CD-ROM est offert gratuitement avec le livre mais ne peut être vendu séparément. Les éditeurs déclinent toute responsabilité en cas de non compatibilité du CD avec votre système.

Matériaux

Le choix des matériaux pour réaliser les modèles présentés dans ce livre dépend de leur taille et de leur emploi. Par exemple, une grande boîte pour l'envoi de livres sera réalisée en carton épais tandis que pour une enveloppe, du papier léger suffira.

La direction des fibres du papier et du carton est appelée « le grain ». On conseille généralement d'effectuer les plis parallèlement au grain mais, pour presque tous les modèles présentés ici, des plis contre le grain sont également requis. Par conséquent, pour réduire le risque de voir le matériau casser le long des plis et pour garantir des plis propres et bien marqués, il est recommandé de rainer au préalable le papier ou le carton. En effet, contrairement à ce que l'on pourrait penser, le papier replié à partir de la marque rainée crée trois points de tension au lieu d'un seul.

Impression

Après l'impression, laissez à l'encre le temps de se fixer et de sécher avant de procéder au pliage. L'impression d'encres sombres sur les plis a tendance à accentuer ces derniers, notamment si le papier se déchire facilement ; aussi, veillez à concevoir chaque article en conséquence.

Production

Lors de la conception d'un emballage destiné à la production, il est essentiel de consulter les imprimeurs et fournisseurs de matériaux sur les aspects techniques de la fabrication. Outre la coupe, le rainage et le pliage, veillez à imprimer les fonds perdus et à coller. Avant la production, il est fortement conseillé de réaliser une maquette dans le matériau voulu aux dimensions exactes de l'ouvrage souhaité.

Material para correspondencia

Este libro contiene una amplia selección de diseños de estructuras para crear sobres y embalajes destinados al envío de correspondencia o paquetes por correo. Generalmente, las estructuras que se presentan han sido diseñadas para contener un único objeto, aunque muchas de ellas también pueden usarse para enviar una pequeña cantidad de elementos.

Todos los diseños aparecen troquelados. Las líneas de pliegue se indican con rayas, las líneas de perforación, con puntos, y las partes troqueladas del interior del modelo, con líneas rectas y finas. A menudo es preciso pegar algunas partes, aunque otras veces es opcional.

El CD-ROM

Las formas troqueladas de todos los diseños están guardadas en el CD-ROM adjunto en formato vectorial EPS, compatible tanto con Mac como con Windows. Los programas de software desde los que se pueden importar imágenes le permitirán acceder a los diseños del CD-ROM, modificar su escala e imprimirlos.

Sin embargo, la máxima flexibilidad para trabajar digitalmente con los diseños se consigue con programas de dibujo, como Adobe Illustrator, Freehand y otros, que le permiten adaptar las dimensiones de los archivos digitales para adecuarlos a sus necesidades.

Los diseños incluidos en este libro y en el CD pueden usarse libremente para desarrollar nuevas soluciones de embalaje. No obstante, las imágenes no podrán usarse por sí solas con ninguna finalidad comercial –incluido cualquier tipo de publicación impresa o digital– sin la previa autorización de The Pepin Press/Agile Rabbit Editions (la dirección de contacto figura en la página 3 y en la etiqueta del CD).

El CD-ROM se suministra de forma gratuita con el libro pero no se encuentra a la venta por separado. Los editores declinan todo tipo de responsabilidad en caso de que el CD no sea compatible con su sistema.

Material

La elección del material para realizar los diseños que aparecen en este libro dependerá del tamaño y de la finalidad del diseño. Por ejemplo, un embalaje de gran tamaño para enviar un libro deberá hacerse con una cartulina resistente, mientras que para un sobre puede utilizarse un papel ligero.

La dirección en la que las fibras del papel y la cartulina se alinean se denomina "grano". Es recomendable que los pliegues se realicen en paralelo al grano. No obstante, para prácticamente la totalidad de los diseños que aparecen en este libro, es necesario doblar el papel o la cartulina en sentido contrario al grano. Por tanto, para reducir el riesgo de que el material se rompa por los pliegues y para obtener un pliegue limpio y bien definido, es aconsejable realizar una hendidura en el papel o en la cartulina. Contrariamente a lo se podría pensar, el papel se dobla por la parte opuesta al pliegue, de modo que se logran tres puntos de tensión en lugar de uno.

Impresión

Tras la impresión, deje que la tinta se asiente y se seque antes de doblar el papel. La impresión de tintas oscuras en los pliegues suele acentuarlos, especialmente si el papel tiende a romperse, de manera que conviene diseñar la pieza teniendo esto en cuenta.

Producción

Durante el proceso de diseño del paquete para su producción, es esencial consultar al impresor y al proveedor de los materiales los aspectos técnicos de la producción del diseño. Además del corte, del estriado y del plegado, hay que tener en cuenta los requisitos del sangrado y del pegado. Antes de llevar a cabo la producción, es muy recomendable realizar una maqueta con el material final y con las medidas exactas del trabajo definitivo.

Materiale per la corrispondenza

Il libro contiene un vasto assortimento di modelli strutturali di plichi e pacchi per spedizioni postali o corriere espresso. Sono ideali per contenere un solo oggetto, ma in molti casi possono essere adatti per spedire diversi articoli.

Tutti gli schemi geometrici sono rappresentati sotto forma di sagome. Le linee di piegatura sono indicate dai punti a tratto lungo, le linee di perforazione, dai puntini e le sagome all'interno del modello, dalle linee sottili e dritte. Molto speso è necessario fare uso di colla, che in alcuni casi è facoltativa.

Il CD-ROM

Gli schemi delle sagome di tutti i modelli sono memorizzati in formato vettoriale EPS nel CD-ROM accluso e sono compatibili sia con i programmi software Windows che Mac, in cui possono essere importati per essere aperti, ingranditi o rimpiccioliti a partire dal CD-ROM. Altri programmi di immagini come Adobe Illustrator, Freehand ecc., offrono comunque una maggiore flessibilità di manipolazione digitale dei modelli in quanto consentono di modificare le dimensioni dei file digitali in base alle particolari esigenze di ognuno.

Le proposte presentate nel libro e sul CD possono essere utilizzate liberamente per sviluppare nuove soluzioni di imballaggio ma non possono essere utilizzate a scopo commerciale, includendo qualsiasi tipo di pubblicazione stampata o digitale, senza previa autorizzazione della The Pepin Press/Agile Rabbit Editions (vedere indirizzo a pagina 3 e sull'etichetta del CD).

Il CD-ROM è gratuito e indivisibile dal libro e non può essere venduto separatamente. Il produttore si esime da ogni responsabilità qualora il CD non fosse compatibile con il sistema informatico del cliente.

Materiale

La scelta del materiale per le proposte illustrate nel libro dipende dalle dimensioni e dall'uso dei modelli. Per esempio, per imballare un libro sarà meglio utilizzare un tipo di cartone robusto, mentre per un plico basterà della carta.

La direzione delle fibre su carta e cartone viene denominata 'grana'. La piegatura dovrebbe sempre essere parallela alla grana, ma per tutti i modelli del libro sarà necessario piegare il materiale in direzioni differenti. Perciò, per ridurre il rischio che il materiale si rompa lungo le piegature e per ottenere una piega netta e ben definita, sarà opportuno far cordonare la carta o il cartone. Potrà sembrare strano, ma la carta viene piegata nel senso contrario alla cordonatura per creare tre punti di tensione al posto di uno.

Stampa

Dopo la stampa, bisognerà aspettare che l'inchiostro si asciughi e venga assorbito correttamente prima della piegatura. Di solito, l'inchiostro nero accentua una piega, specialmente se la carta tende a rompersi. Sarà quindi opportuno considerare questo fattore al momento di creare una confezione.

Produzione

Durante il processo di creazione dell'imballaggio, sarà necessario consultare il tipografo ed i fornitori del materiale sugli aspetti tecnici della produzione. Oltre al taglio, alla cordonatura ed alla piegatura bisognerà fare attenzione anche al processo di stampa e di incollatura. Prima di dare il via alla produzione, sarà bene farsi fabbricare un modello identico, per materiale e dimensioni, al prodotto finale.

Sobrescritos

Este livro contém uma ampla selecção de desenhos estruturais de envelopes e embalagens para expedição em correio normal, correio expresso ou estafeta. A maioria dos desenhos foi concebida para objectos de pequenas dimensões, mas muitos deles também podem ser utilizados para o envio de um pequeno número de artigos.

Os padrões planos têm todos a forma de esquemas recortados. As linhas de dobra estão assinaladas a tracejado, as linhas de perfuração com picotado e os recortes dentro do modelo com linhas rectas e finas. Muitas vezes é necessário utilizar cola, noutras é apenas opcional.

CD-ROM

O recorte de cada desenho está guardado no formato vectorial eps, compatível com Mac e Windows, no CD-ROM que acompanha o livro. Os programas de software para os quais as imagens podem ser importadas permitem aceder, redimensionar e imprimir os desenhos do CD-ROM.

Contudo, a forma mais flexível de trabalhar digitalmente com os desenhos é utilizando programas de ilustração como o Adobe Illustrator, Freehand ou outros, pois permitem adaptar integralmente as dimensões dos desenhos digitais às suas necessidades específicas. Embora os desenhos incluídos neste livro e no CD possam ser utilizados livremente para desenvolver novas soluções de embalagem, as imagens propriamente ditas não podem ser utilizadas para nenhum tipo de aplicação comercial, incluindo todos os tipos de publicações impressas ou digitais, sem a prévia autorização da The Pepin Press/Agile Rabbit Editions (a morada encontra-se na página 3 e no rótulo do CD).

O CD-ROM é fornecido gratuitamente com este livro, mas não pode ser vendido separadamente. Os editores não assumem qualquer responsabilidade em caso de incompatibilidade do CD com o sistema do utilizador.

Materiais

A escolha de materiais para os desenhos constantes deste livro depende da respectiva dimensão e finalidade. Por exemplo, para embalagens de livros grandes deve ser utilizado cartão resistente, ao passo que para um envelope basta papel de gramagem reduzida. A direcção das fibras do papel e do cartão é designada por «grão» e, normalmente, recomenda-se que as dobras sejam paralelas ao grão. Todavia, em praticamente todos os desenhos deste livro, também é necessário dobrar contra o grão. Assim, para reduzir o risco de danos no material ao longo das dobras e garantir uma dobra perfeita e bem definida, recomenda-se a marcação do papel ou cartão com vincos. Ao contrário do que se poderia pensar, o papel é dobrado na direcção oposta ao vinco para serem criados três pontos de tensão em vez de apenas um.

Impressão

Depois de imprimir, deixe a tinta assentar e secar antes de dobrar. A impressão com tinta escura sobre as dobras tende a acentuá-las, especialmente se o papel for propenso a quebras, pelo que deve ter este pormenor em atenção nas suas criações.

Produção

No processo de concepção de uma embalagem para produção, é essencial consultar o fornecedor da impressora e dos materiais para se inteirar dos aspectos técnicos da produção. Além dos cortes, ranhuras e dobras, tenha também em atenção as necessidades de impressão além da margem da página e a colagem. Antes da fase de produção, recomenda-se vivamente que crie um modelo em tamanho real utilizando o material definitivo.

日本語

この本では、郵便・小包に使用する封筒やパッケージの中から、選りすぐりのデザインをバラエティ豊かにご紹介します。この中には、単品のみ送る場合のデザインと共に数品目を送るのに適したデザインも数多く含まれています。平面パターンは全てアウトラインで切り取って使えます。折り線は大きめの点線、穴明け個所は小さめの点線で示し、型中の切り取り部分は細い実線で示しています。デザインによってはノリ付け個所がありますが、その場合でもノリを使わずに使えることもあります。

CD-ROM

各デザインの切り取りパターンは、eps vector フォーマットで付属 CD-ROM に収録されており、Mac と Windows の両方で使用できます。画像のインポートが可能なソフトウエアを使えば、CD-ROM のデザインにアクセスして拡大・縮小を行ったり、デザインをプリント アウトすることができます。色々なソフトウエアが有りますが、特にこの CD-ROM でのデジタル作業に便利なのが Adobe Illustrator、Freehand 等のイラストレーション用プログラムです。こうしたソフトウエアを使えばユーザーの様々な希望に応じてデジタルファイルのサイズを自由自在に変えられます。

この本の CD に収録されたデザインはユーザー自身の裁量によって自由に応用できますが、この画像自体は、ペピン・プレス/アジール・ラビット・エディションから事前の許諾を得ない限り、(あらゆるタイプの印刷媒体及びデジタル媒体を含め)いかなる商業的目的にも使用できません（ペピン・プレスの連絡先については、2 ページ目及び CD のラベルをご覧下さい)。

CD-ROM は本書に無料添付されており、CD-ROM 単品では販売いたしません。この CD-ROM がお手持ちの PC に使用できなくても、当出版元は責任を負いません。

材料について

本書に収録のデザインに使用する材料の選択は、そのデザインのサイズと用途によって様々に異なります。例えば大型の書籍郵送用デザインには頑丈なシート材が、封筒には薄手の紙が適しています。

紙やシート材の繊維の走向方向を指す場合は「グレイン(肌理)」という言葉を使っています。一般的には、折り線はグレインと平行方向になるように決めるのが良いとされています。しかし実際には、この本のデザイン全てを見ても分かるように、グレインに逆らって折らねばならない部分も有ります。そこで、材料の折り目に沿って亀裂が入らず、すっきりと美しい折り目が折れるように、紙やシート材には「けがき線」を入れておくようお勧めします。そんな事をして大丈夫だろうかと思われるかも知れませんが、実際折った時には、けがき部分のみに応力がかかるわけではなく 3 点に応力が分散されるので、心配は要りません。

プリントについて

プリントアウトした後は少々時間をおき、インクが完全に乾いてから折り始めましょう。特に亀裂の入りやすい紙を使用する場合、折り線を濃色のインクでプリントすると折り目が強調されるので、配慮が必要です。

パッケージの製造について

パッケージを製造する場合は、デザインの技術面について、事前に発注する印刷業者や材料のサプライヤーと相談する必要があります。切り抜き、けがき、折りといった工程以外に、印刷のにじみやノリ付け工程についても注意が必要です。パッケージの製造を始める前に、完成製品に使用する素材を使い、完成製品と同じサイズで、必ずサンプルを制作してみるようお勧めします。

中文

本書精選了大量的結構設計方案，適用於以郵件或包裹遞送服務方式發送的信封或包裝。大部份設計方案僅能用於單件物品，但也有許多設計方案可用於數量較少時多個物品的發送。

平面圖案均採用輪廓線修邊。折疊線以長點表示，穿孔線以小點表示，模型內部的輪廓線則以細直線表示。製作過程大多需要粘貼，但有時也可視情況而定。

CD-ROM

各種設計方案的輪廓外形均以 eps 向量格式儲存在隨附的 CD-ROM 中，適用於 Mac 及 Windows 系統。軟體程式可以實現圖像的導入，並可對 CD-ROM 中的設計方案進行存取、縮放及列印。 Adobe Illustrator 、 Freehand 等繪圖程式可以根據您的特定要求，對數位文件的各個維數進行完全的轉化，因此 `數位化設計帶來極大的靈活性。

本書及 CD 中的各種設計方案可以隨意應用於各種新型包裝的開發。但未經 Pepin Press/Agile Rabbit Editions（地址見第 2 頁及 CD 標籤）事先許可，不得將圖像本身用於任何類型的商業用途 — 包括各種類型的列印或數位出版物。

CD-ROM 隨本書免費贈送，不作另行銷售。出版商對 CD 與您的系統的相容性不承擔任何責任。

材 料

本書中各種設計方案所選用的材料應視設計的尺寸及用途而定。例如，大型圖書應採用堅固的紙板包裝，而信封則可以輕質紙張製作。紙張及紙板中纖維的方向被稱為 "紋理"。通常應沿紋理的平行方向進行折疊。但本書中的各種設計方案實際上也需要沿垂直於紋理的方向進行折疊。因此，為避免材料在折疊方向上發生斷裂，確保整潔、明晰地折疊，建議在紙張或紙板上劃出痕迹。與您的想法相反的是，紙張應沿背離劃痕的方向進行折疊，這樣就可以產生三個而不是一個應力點。

列 印

列印完成後，應待墨迹凝固、乾燥後方可折疊。折痕上的深色列印墨迹通常是為了突出折痕，在紙張容易斷裂時更是如此，因此請依照上述方法設計您的物品。

製 作

在設計包裝製作的過程中，必須就製作方案所涉及的技術問題向列印技師及材料供應商進行諮詢。除了切割、劃痕及折疊之外，還應注意列印剪裁及粘貼的要求。在製作前，強烈建議您採用最終材料按最終作品完全相同的尺寸製作一個實體模型。

Designs

デザイン

設計

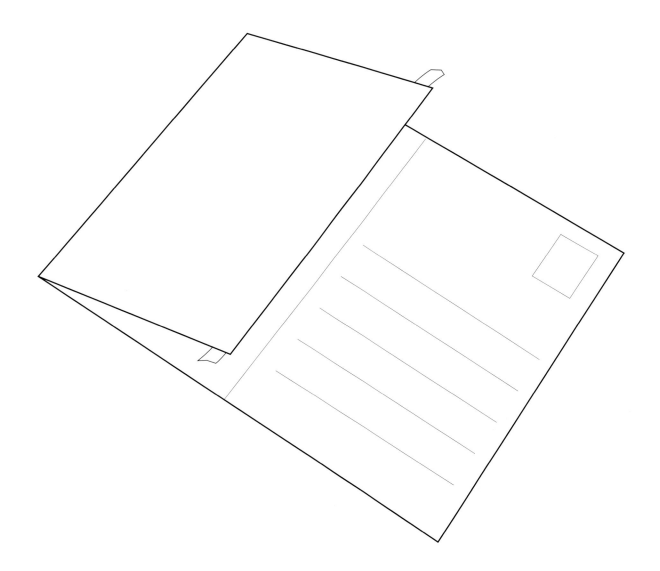

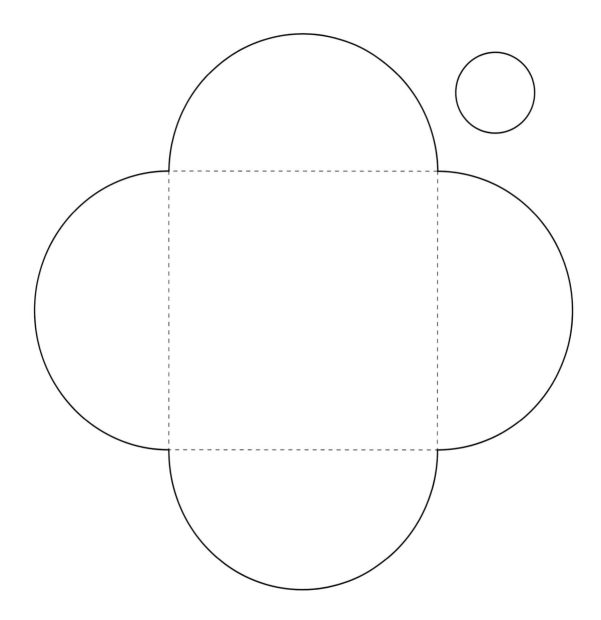

Fancy Envelope

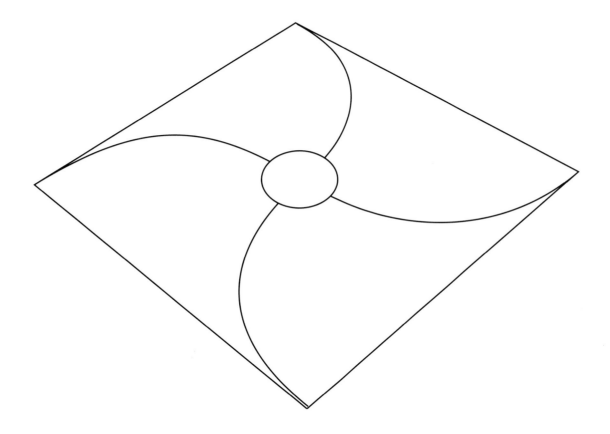

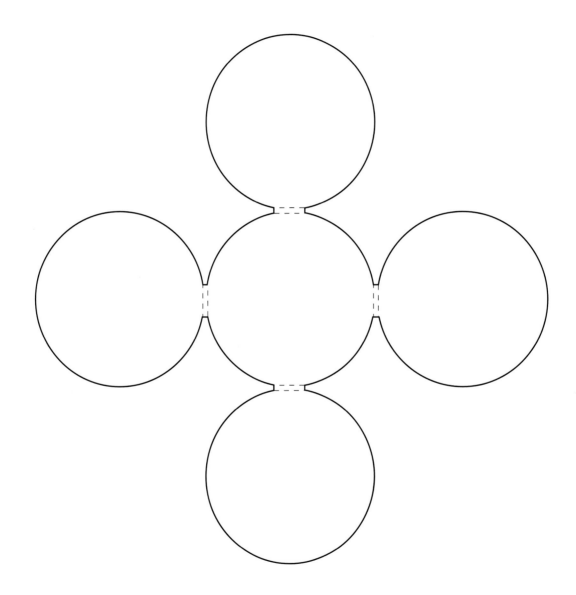

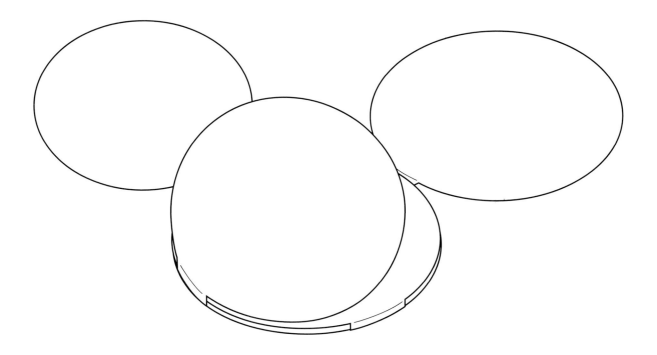

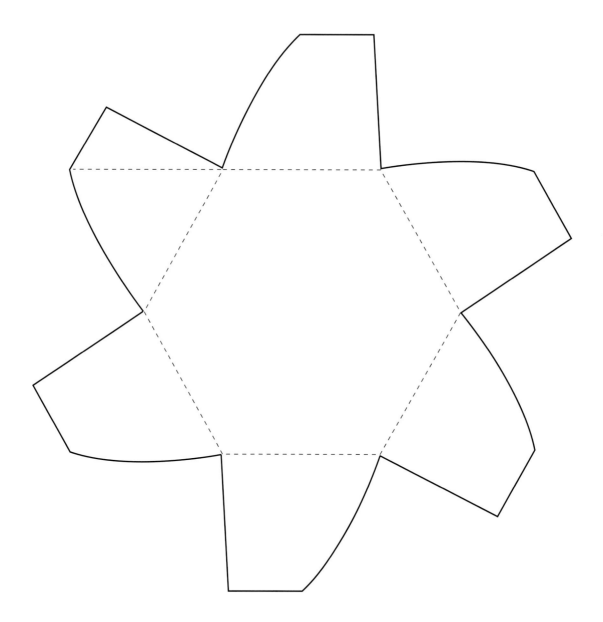

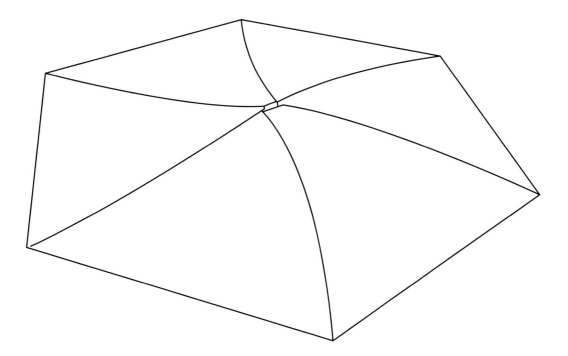

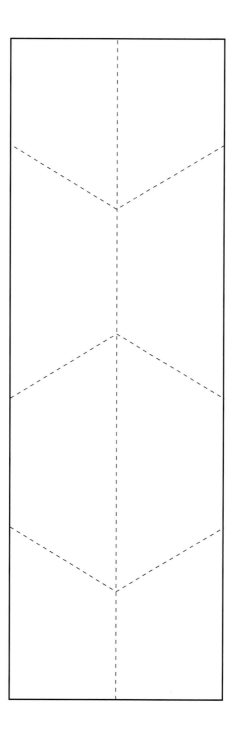

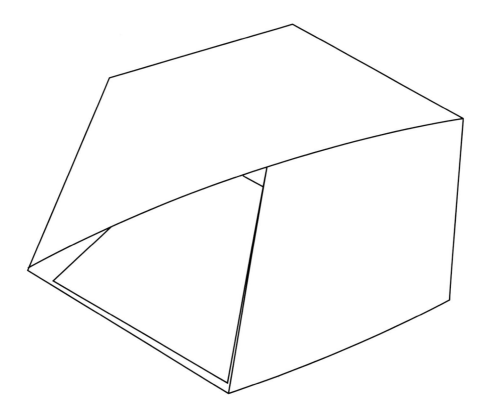

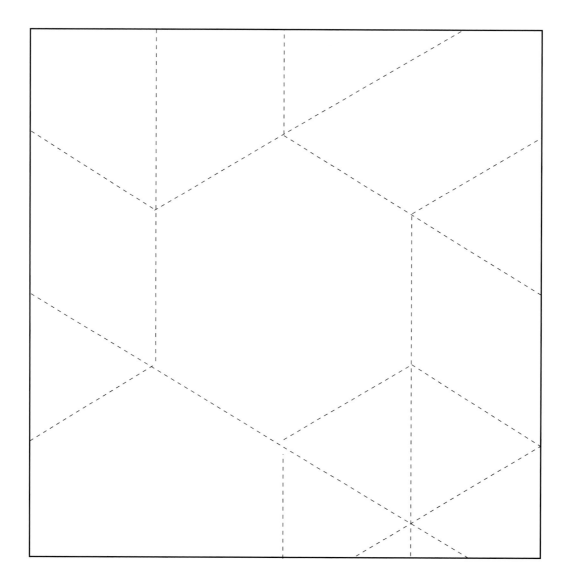

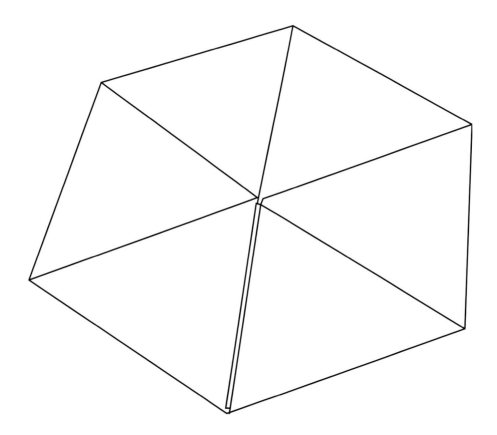

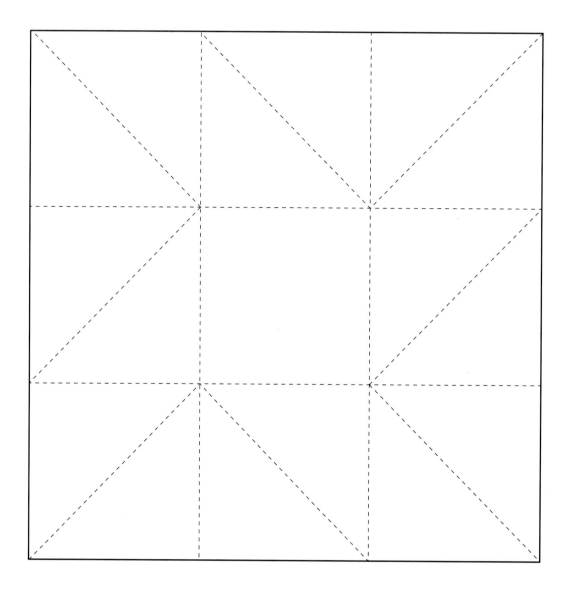

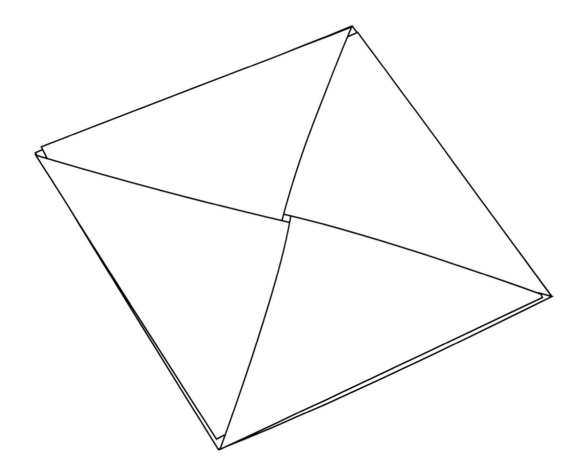

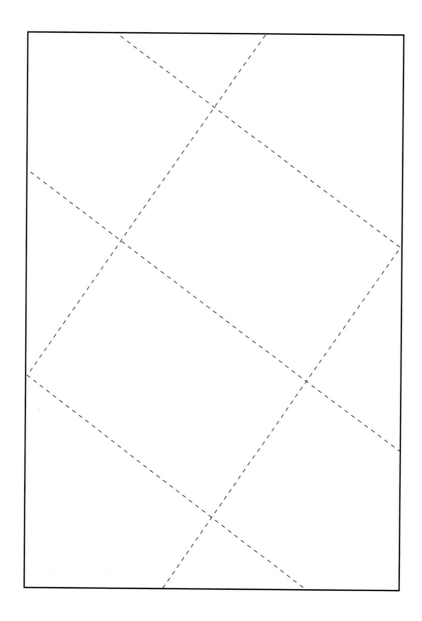

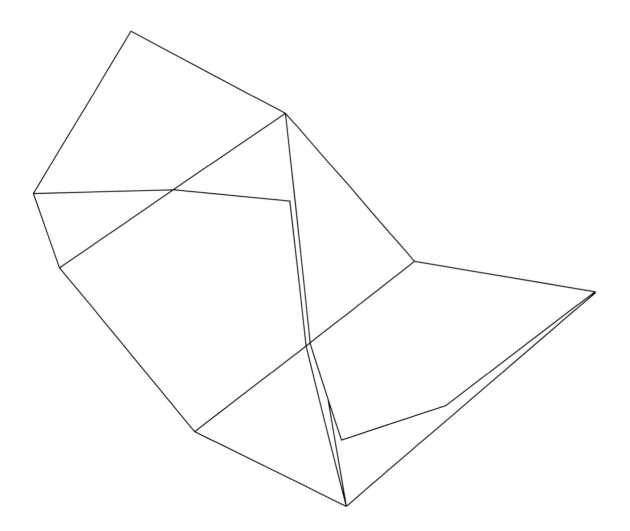

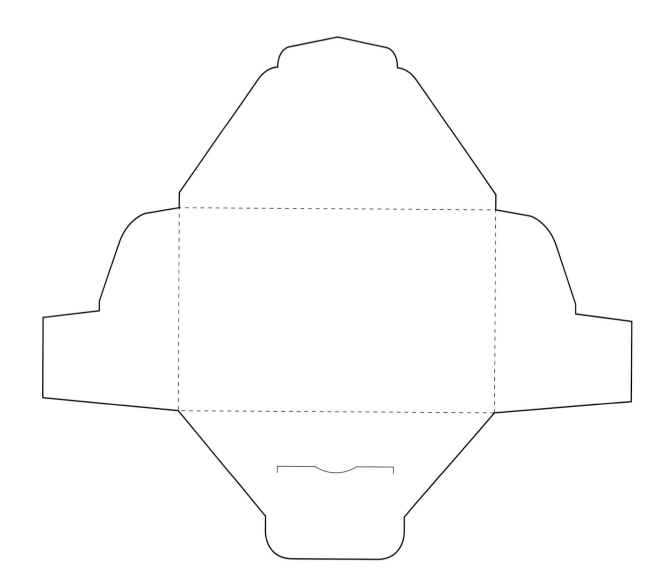

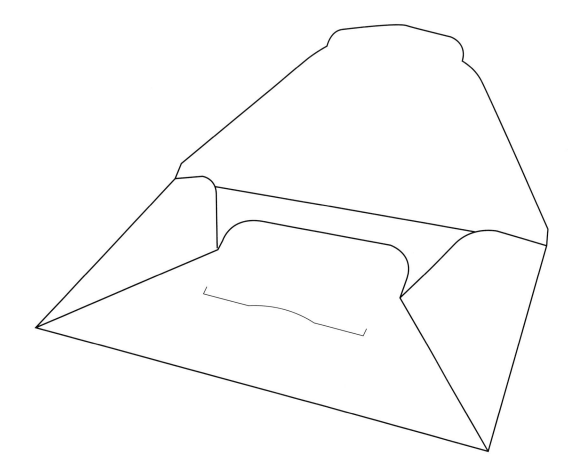

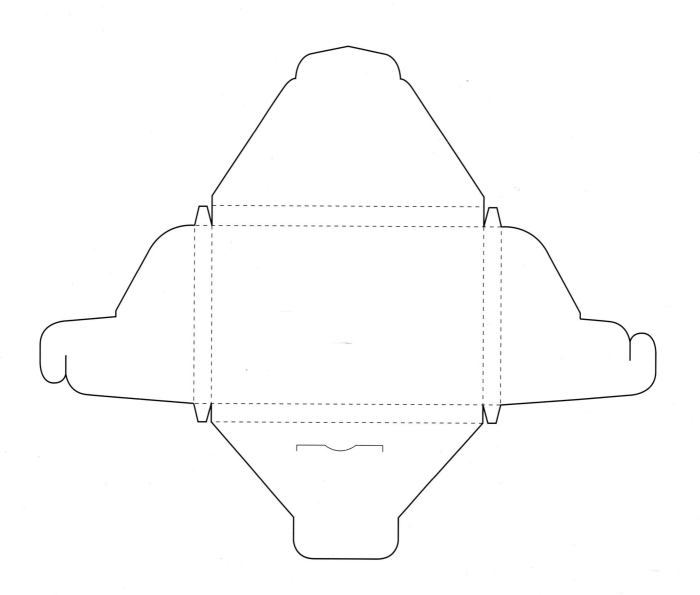

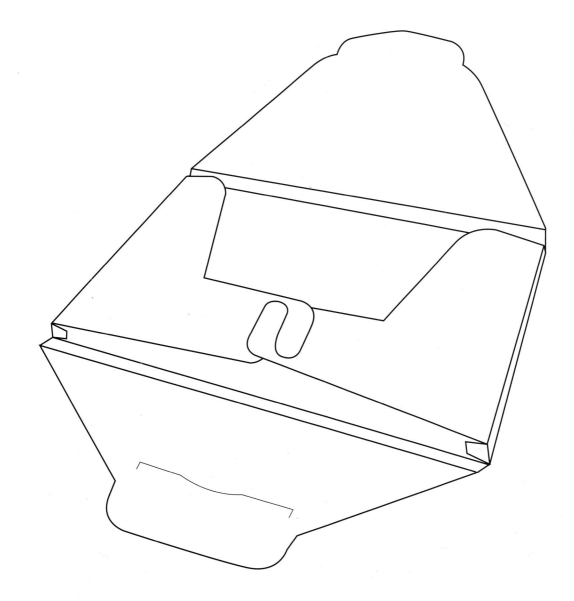

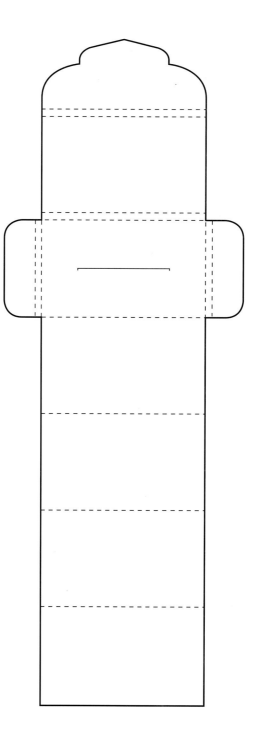

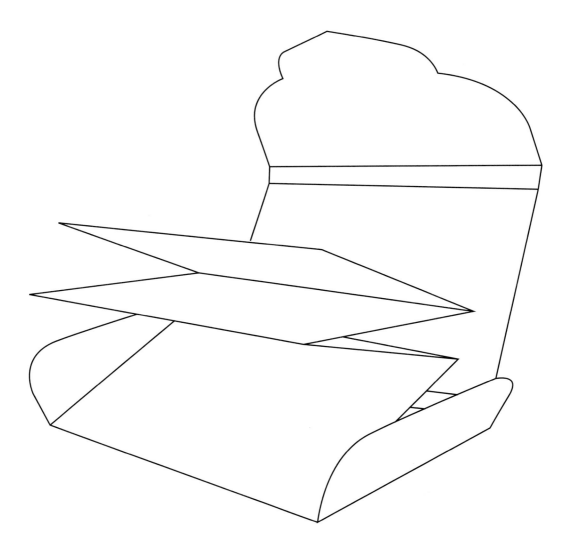

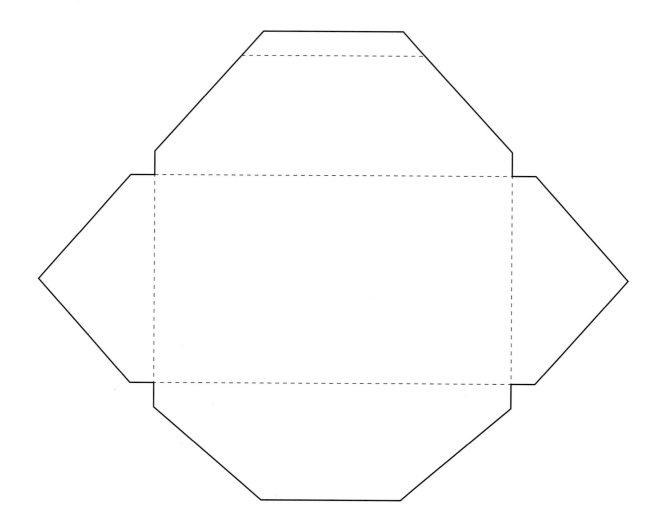

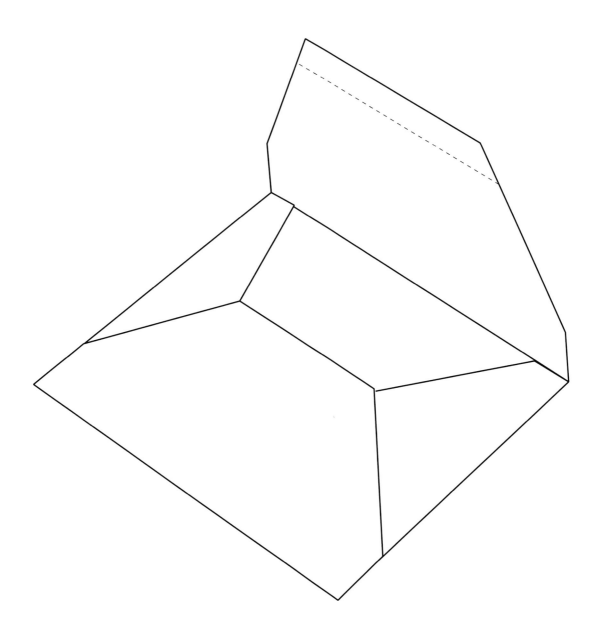

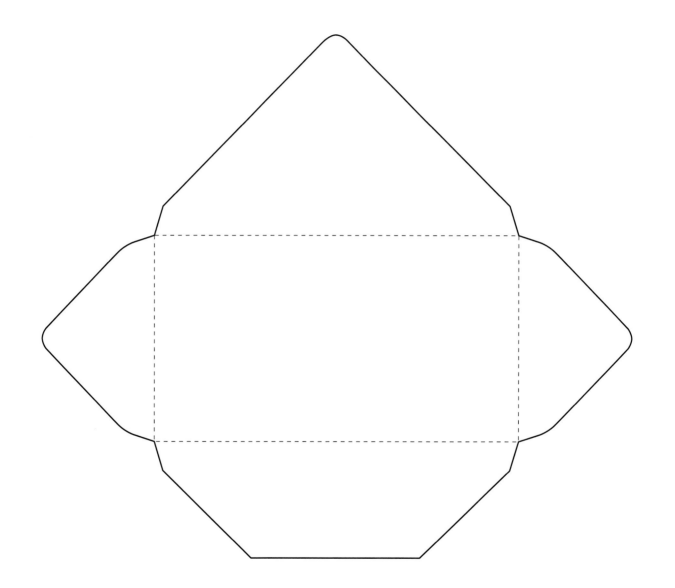

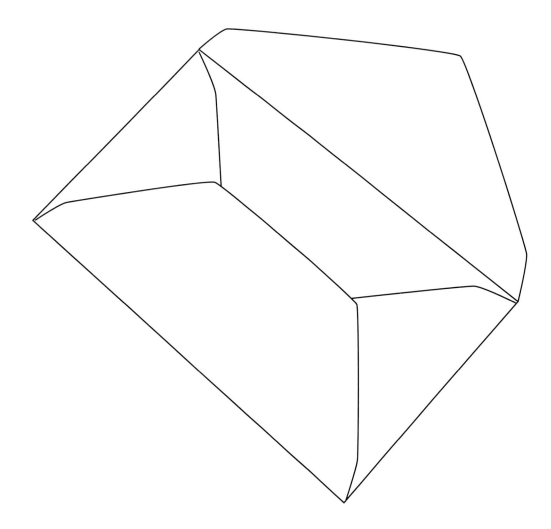

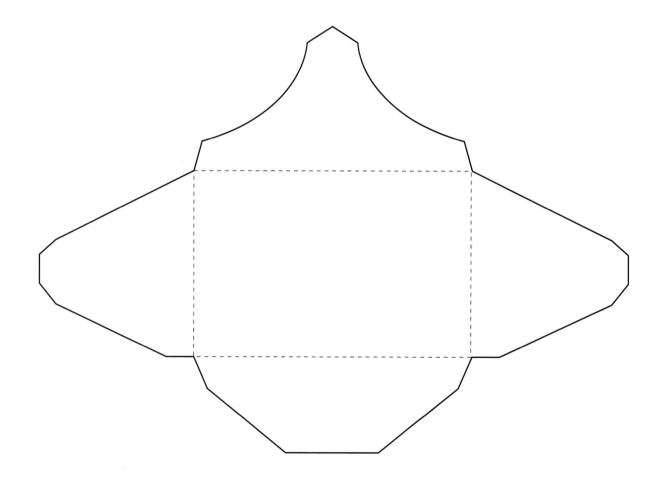

Tuck Lock Envelope

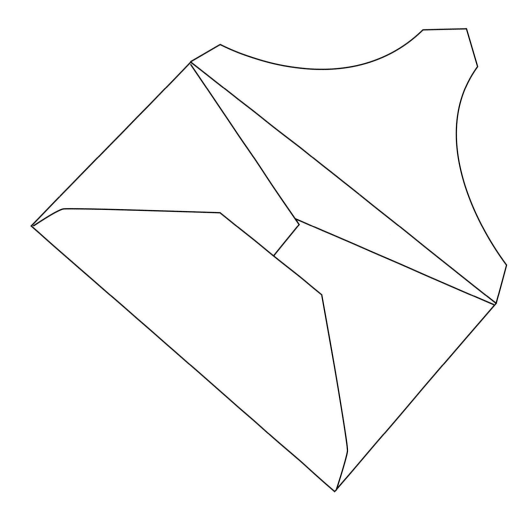

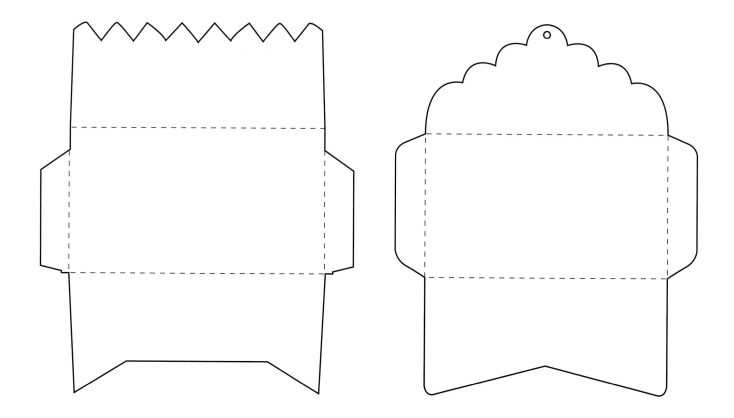

Fancy Envelopes

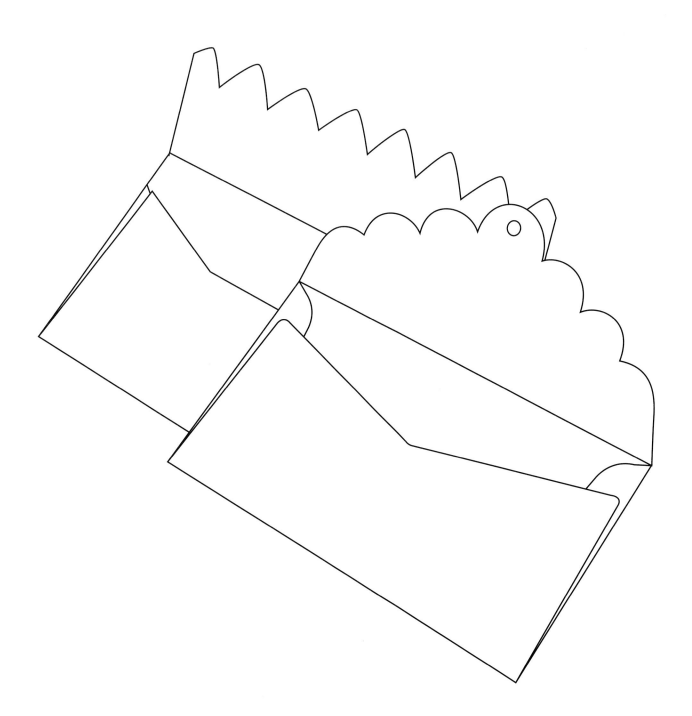

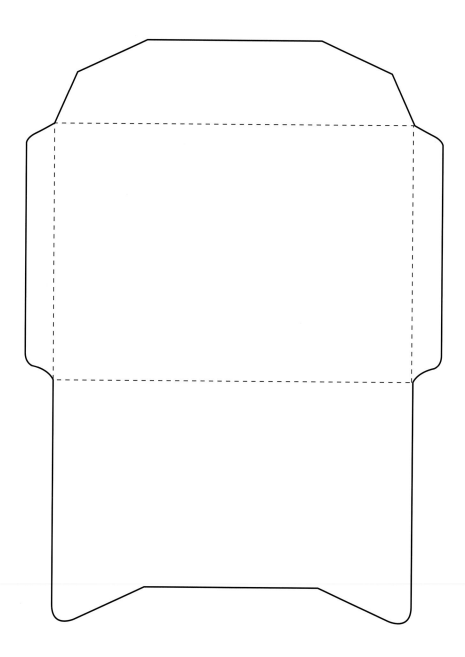

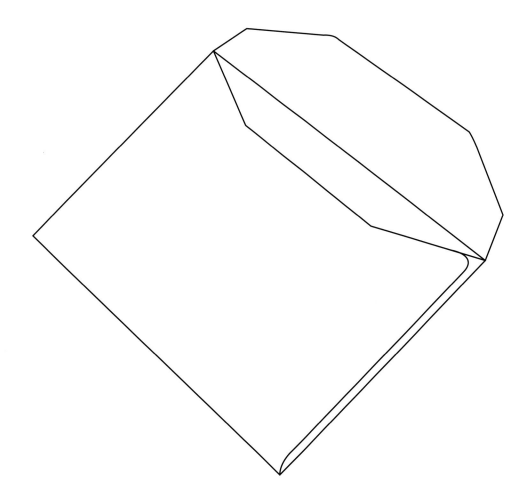

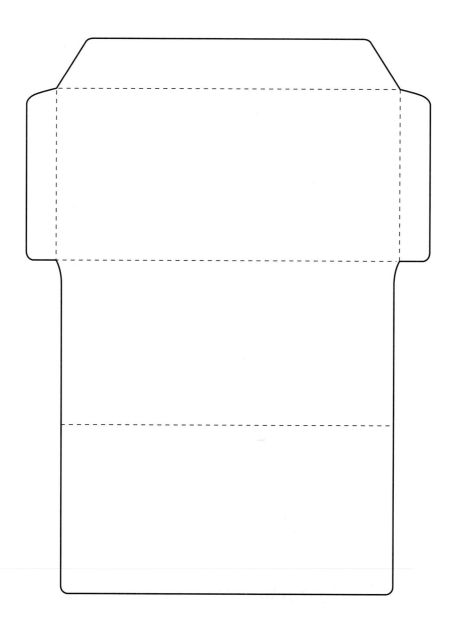

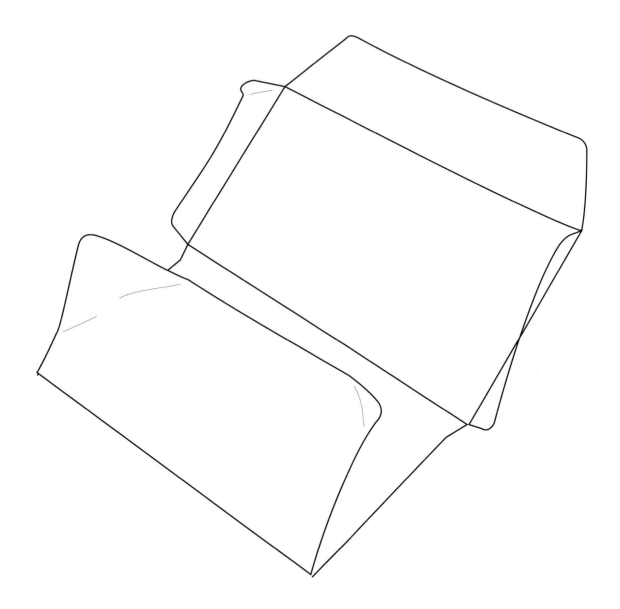

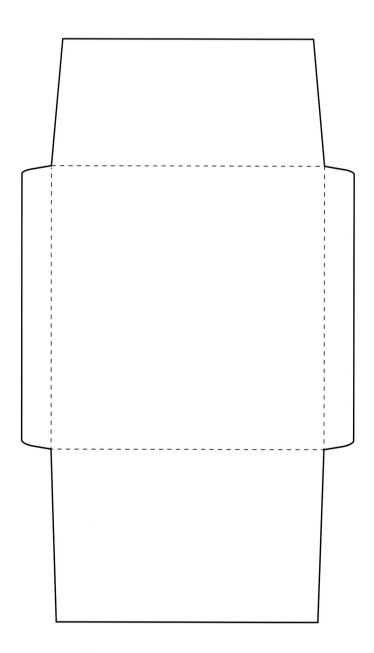

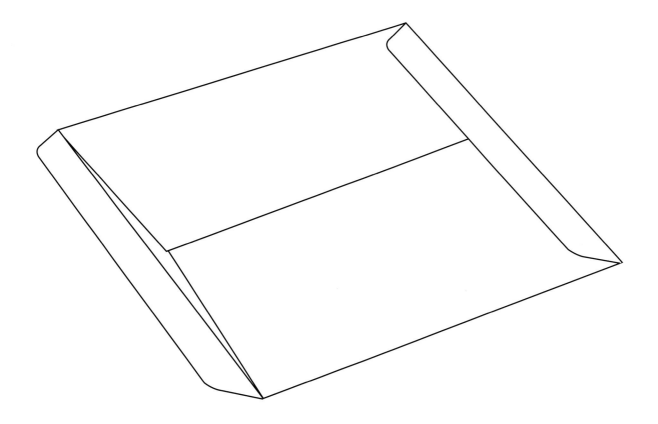

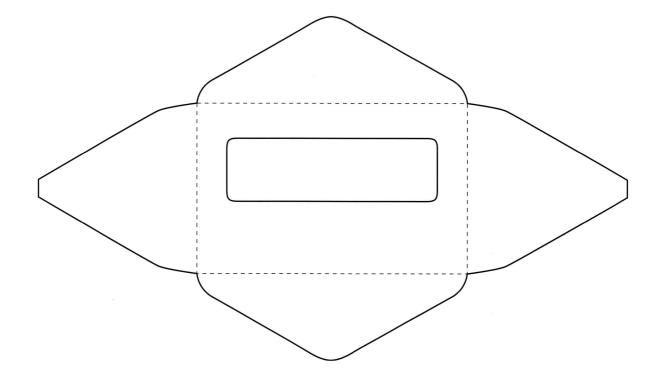

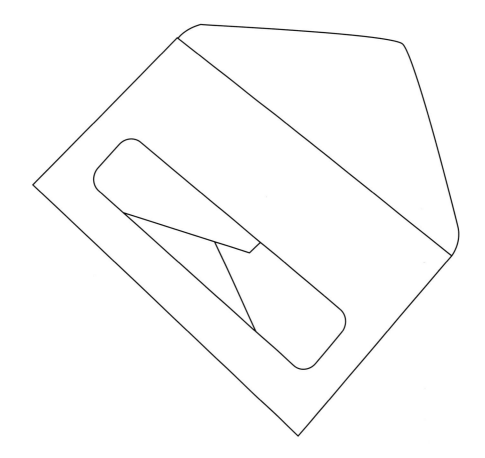

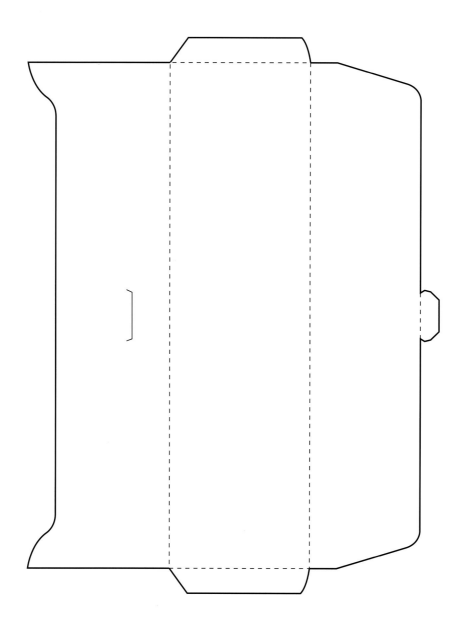

Long Envelope

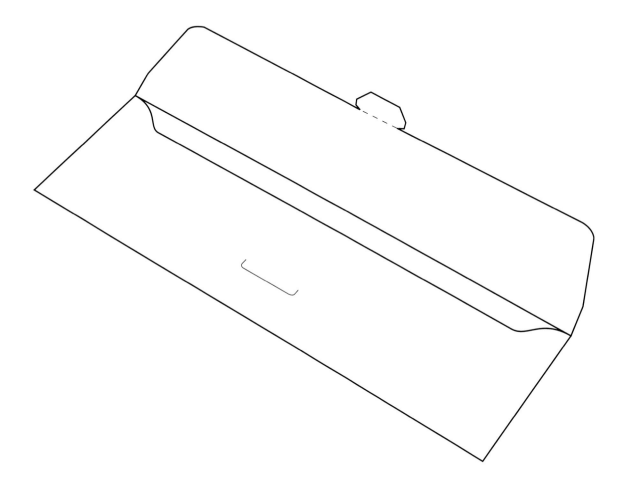

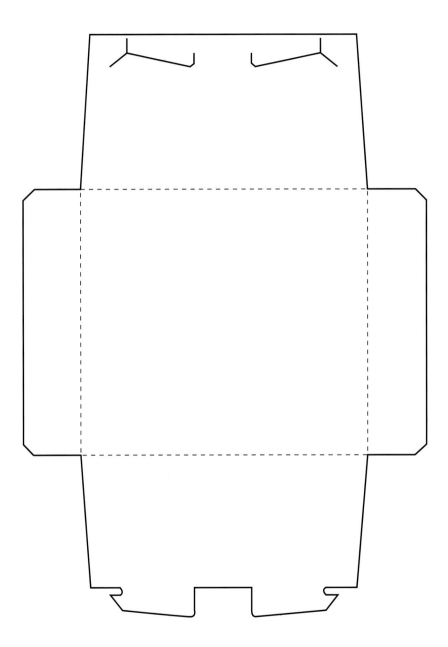

Envelope with Locking Tabs

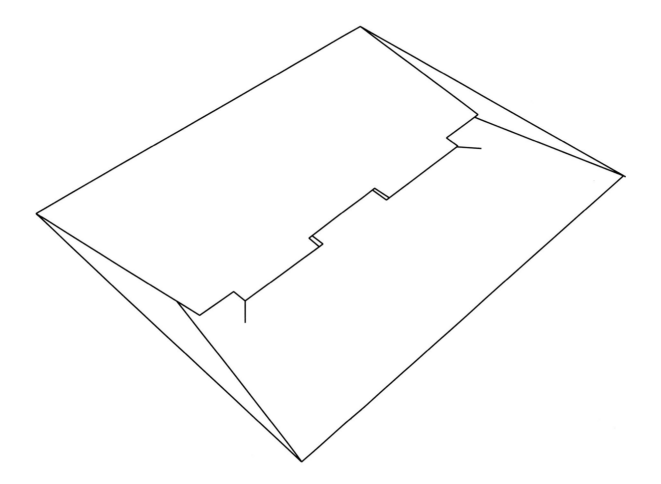

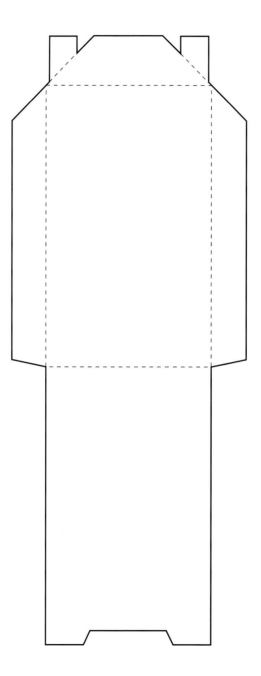

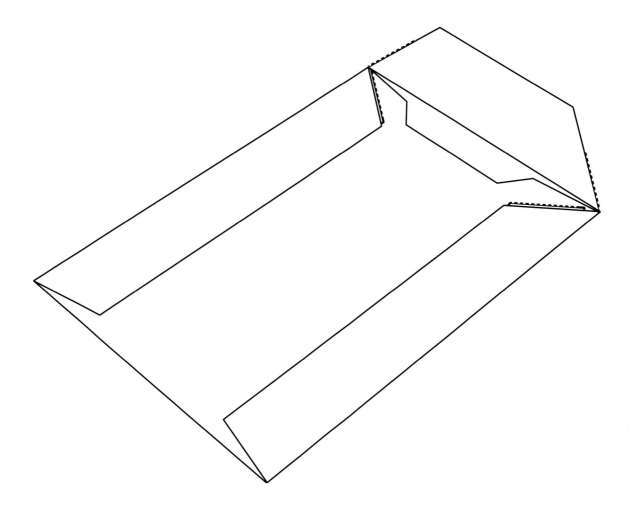

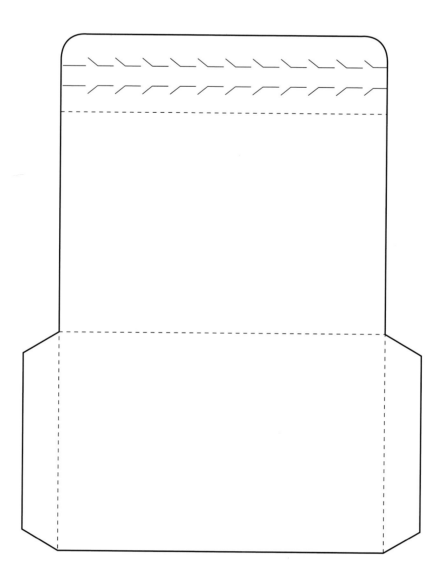

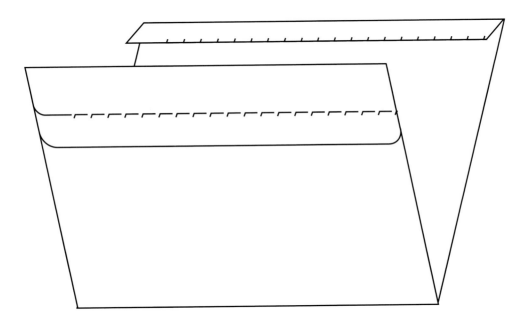

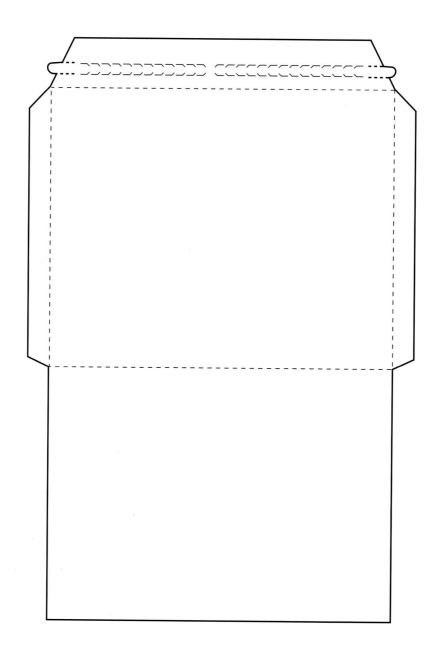

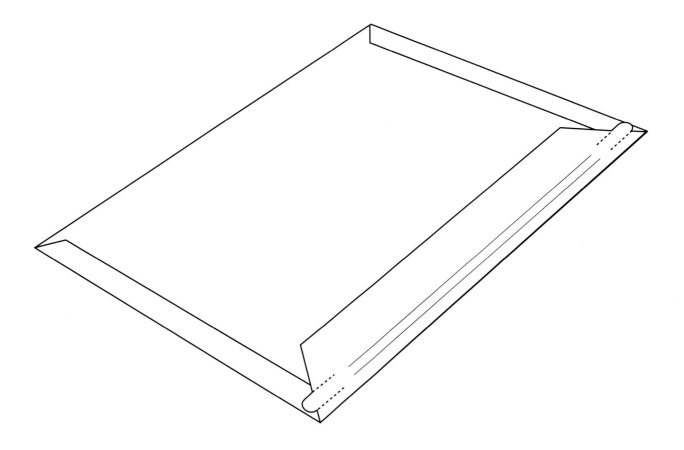

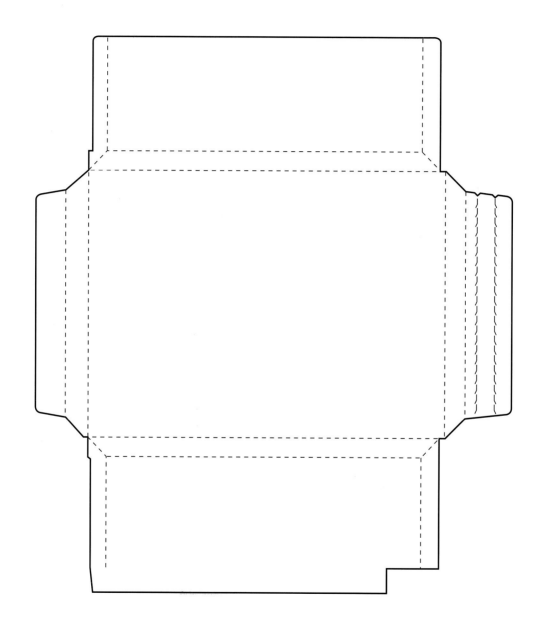

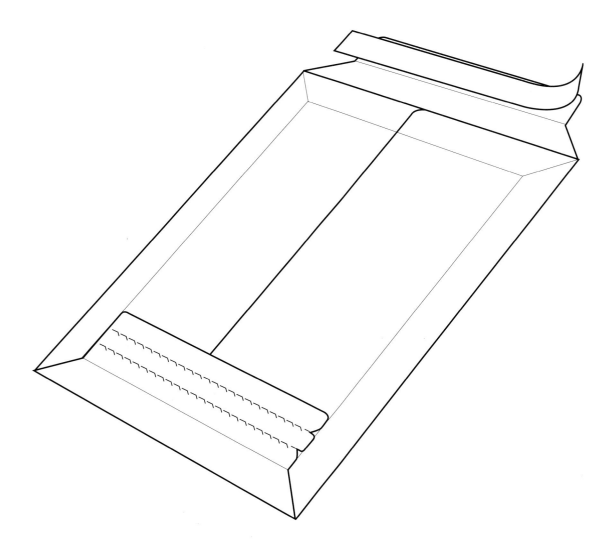

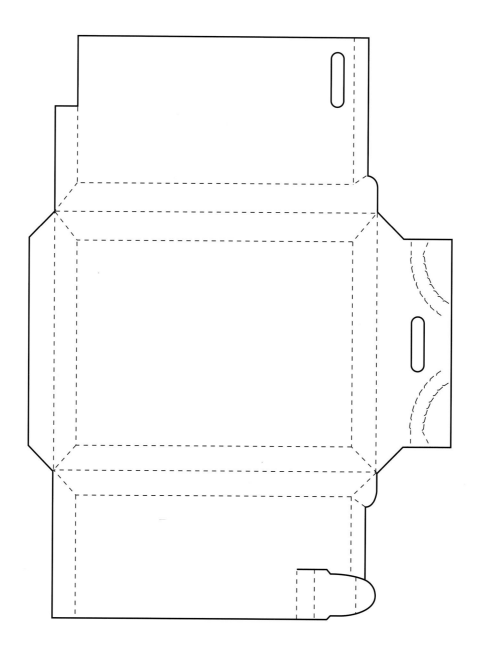

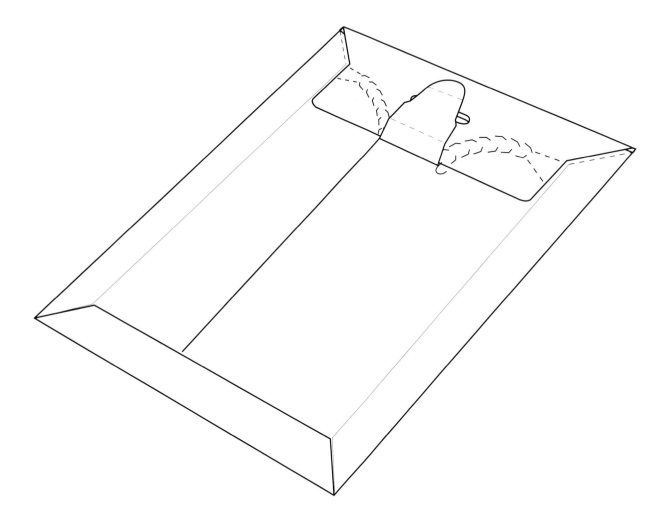

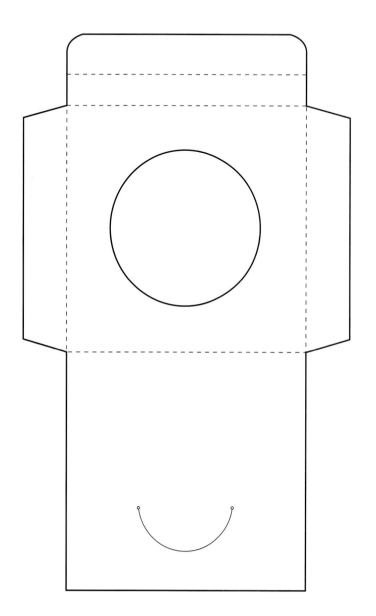

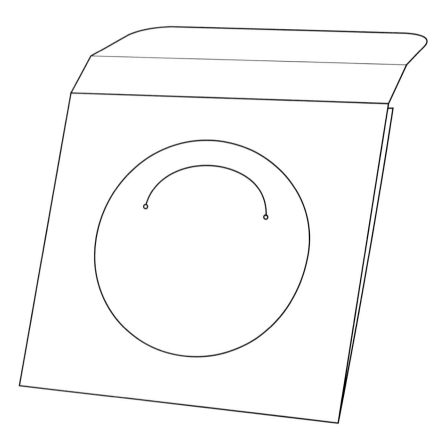

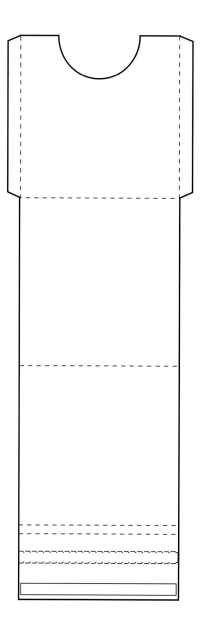

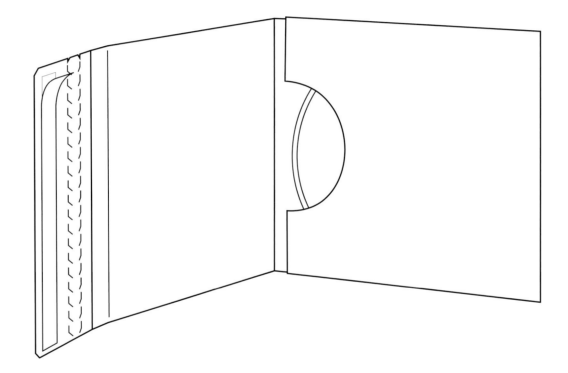

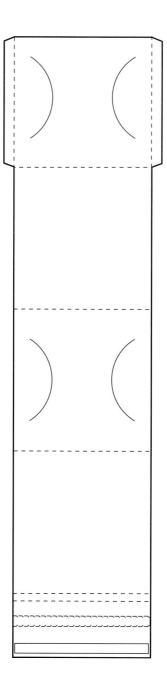

Tear-open Double CD Mailer

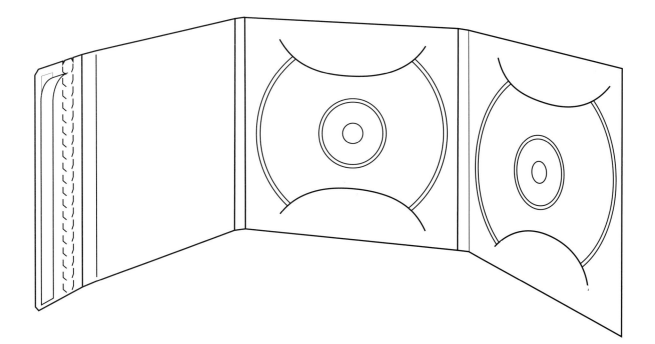

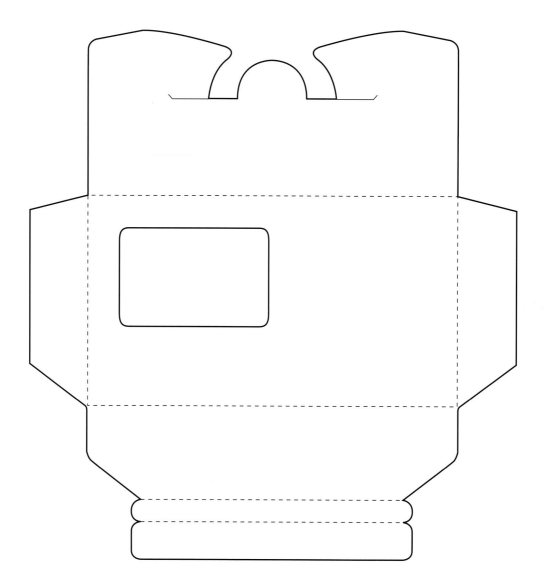

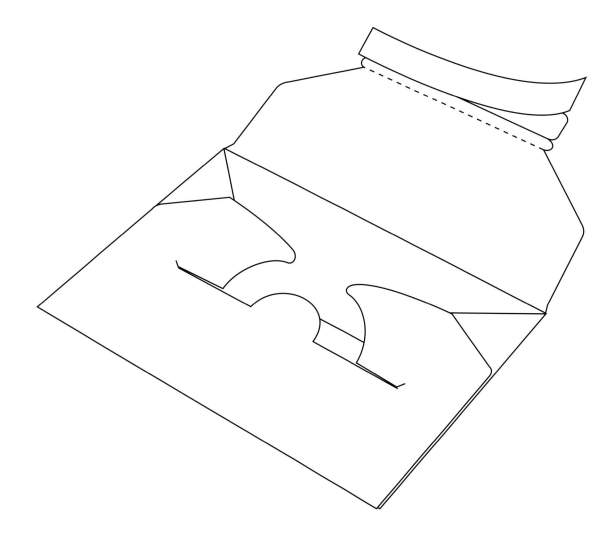

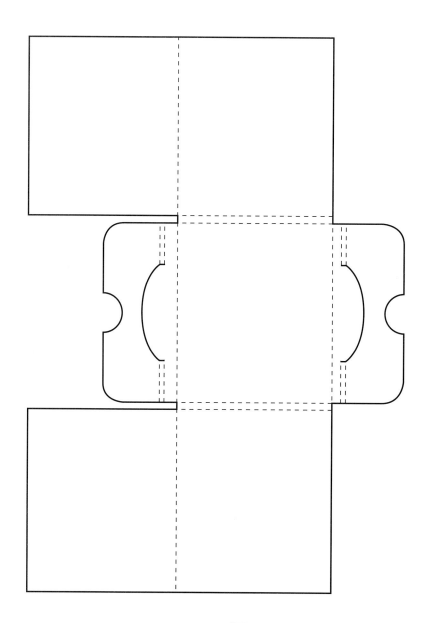

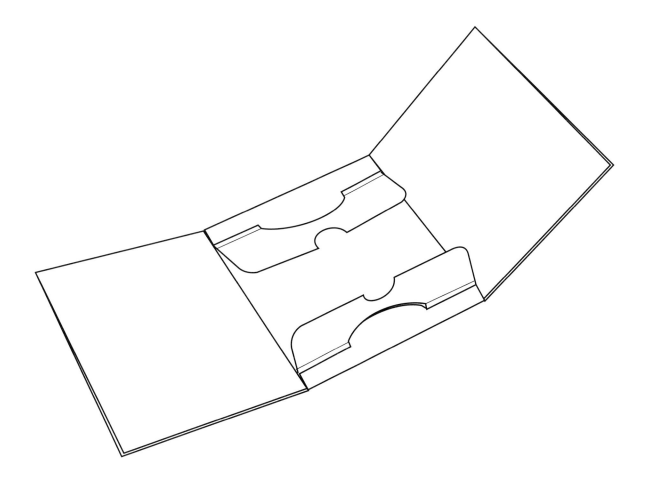

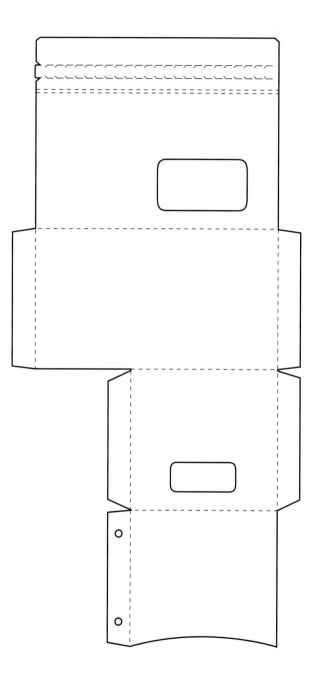

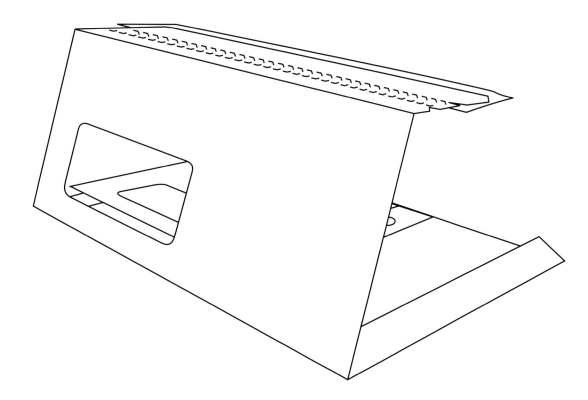

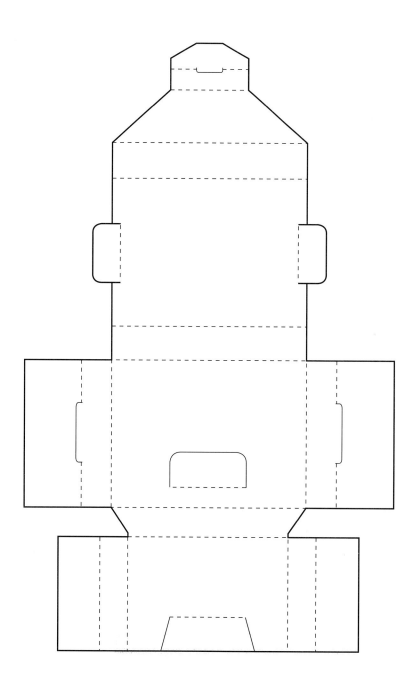

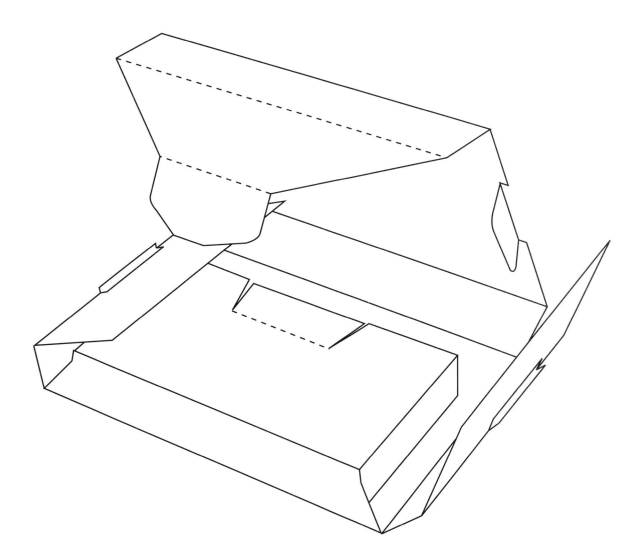

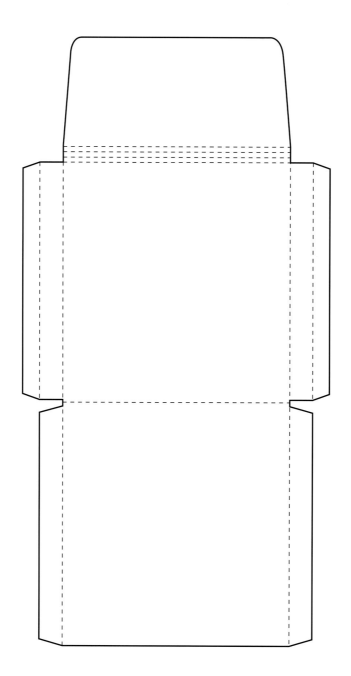

Envelope with Flexible Thickness

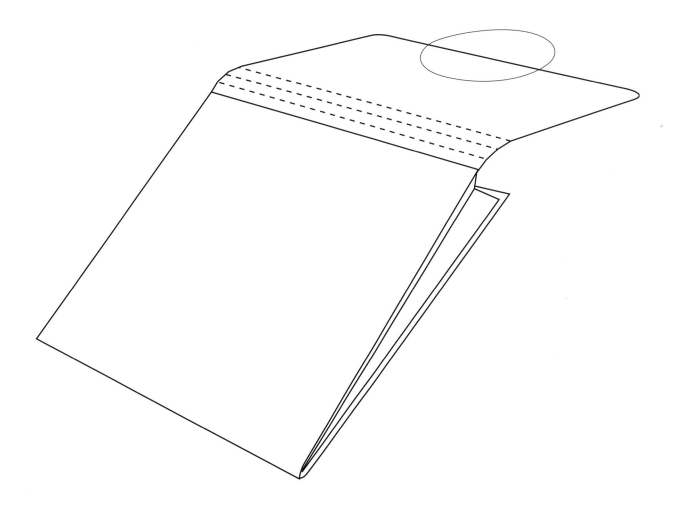

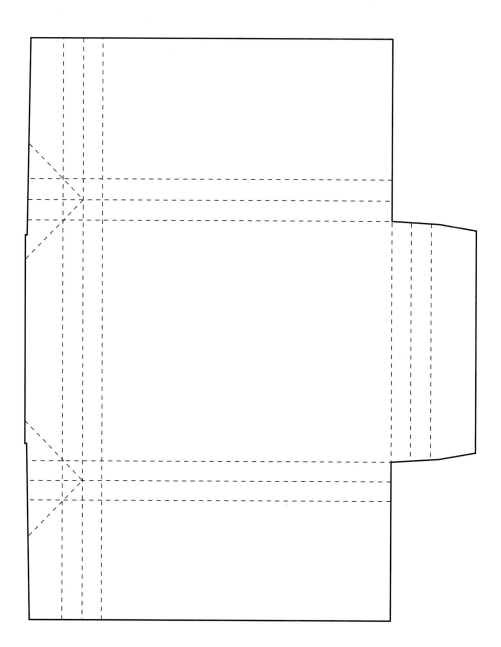

Flexible Self-seal Envelope

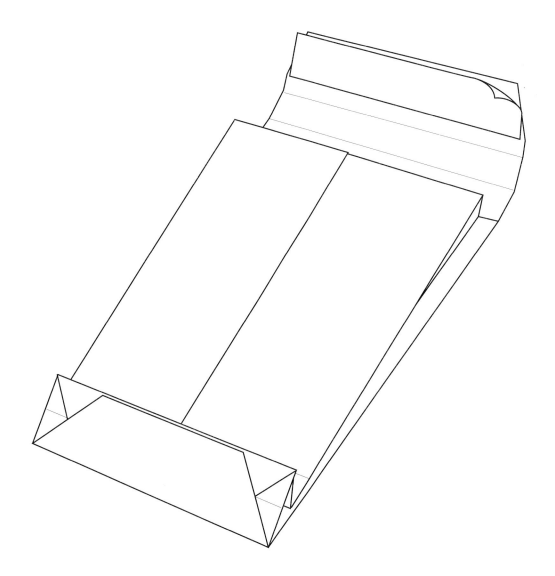

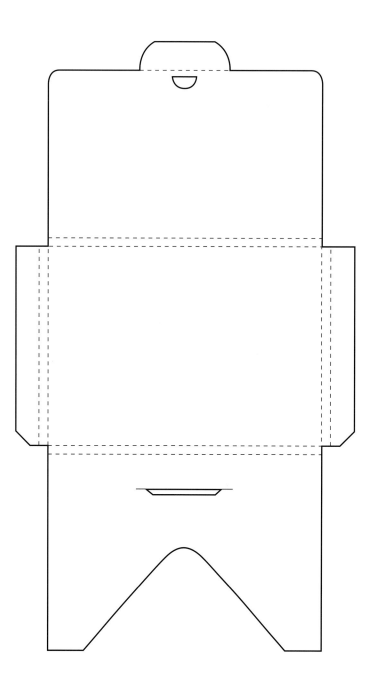

Tuck Lock Mailer

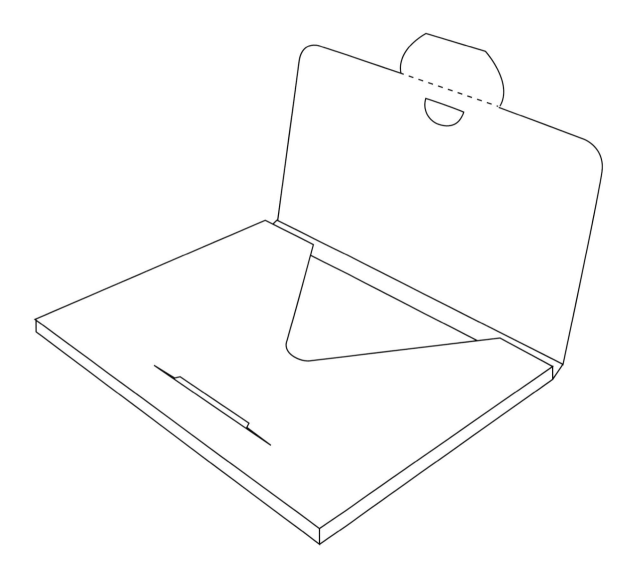

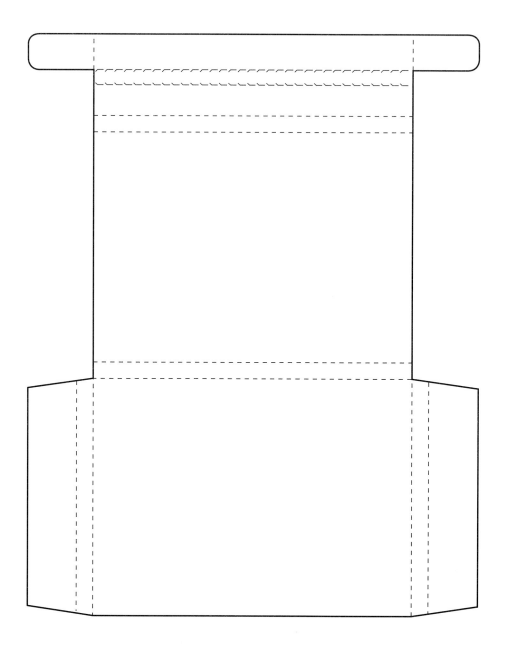

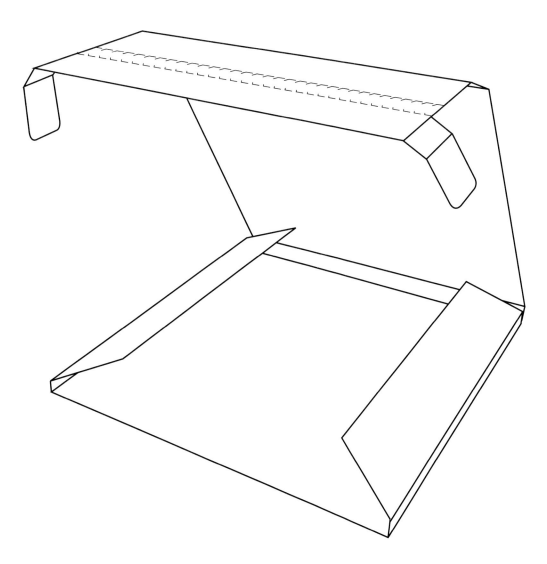

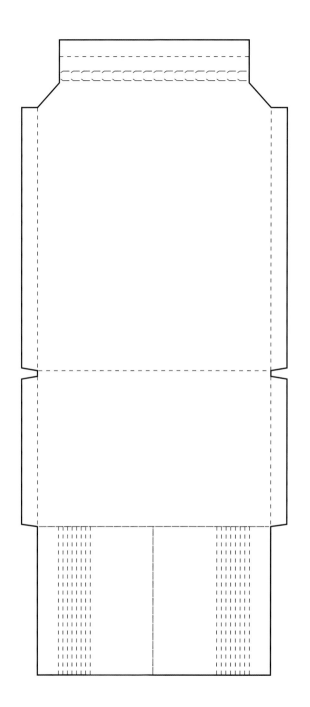

Book Mailer

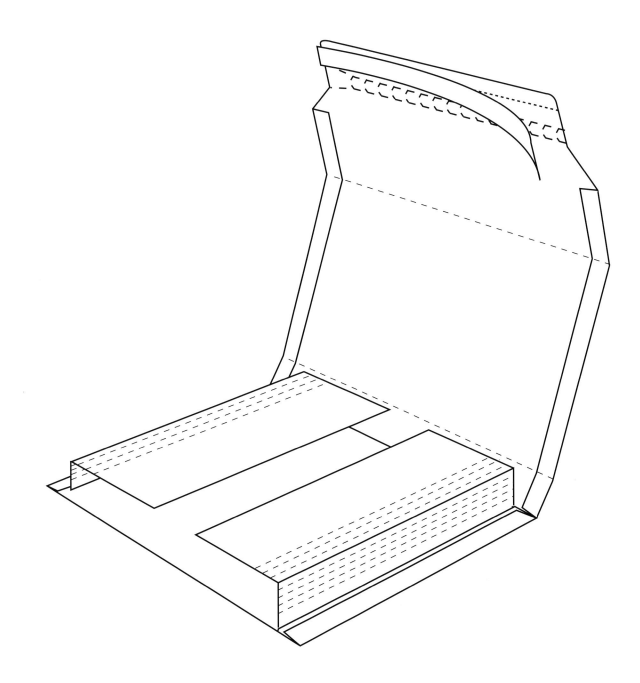

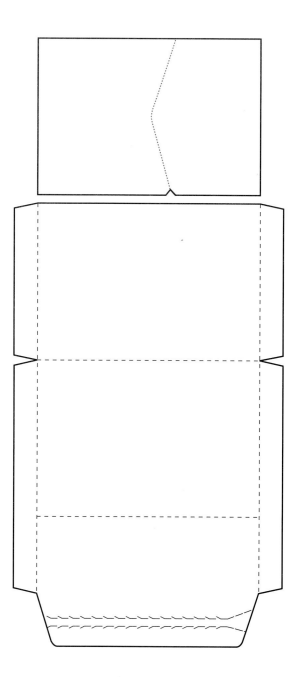

Book Mailer

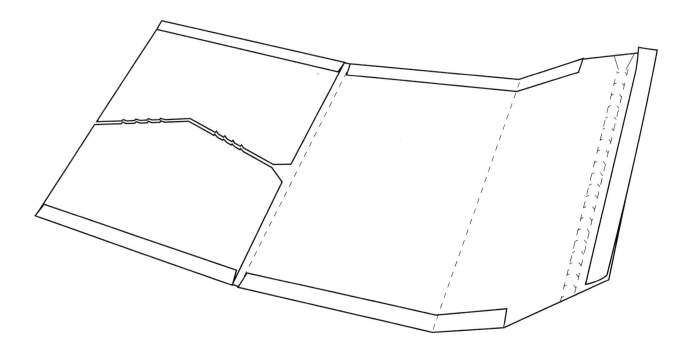

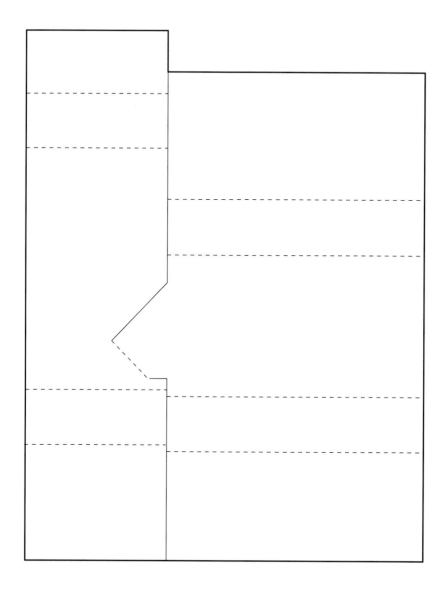

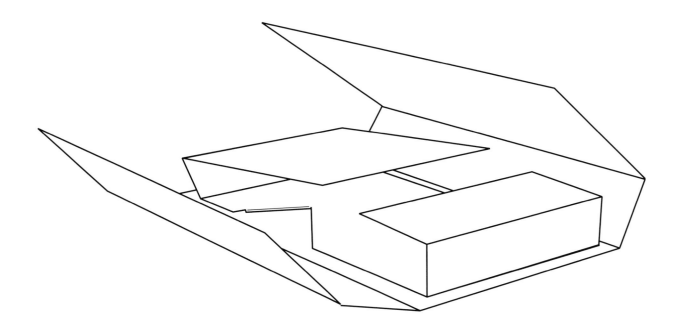

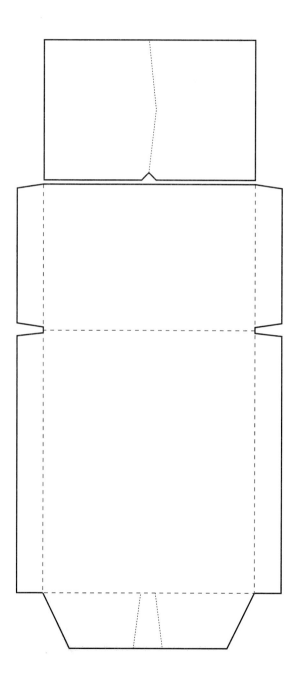

Book Mailer

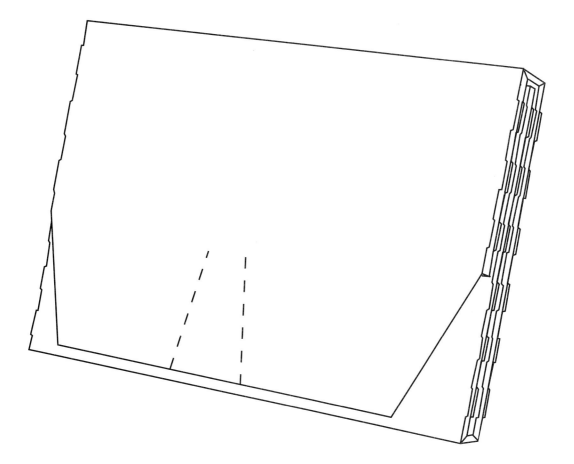

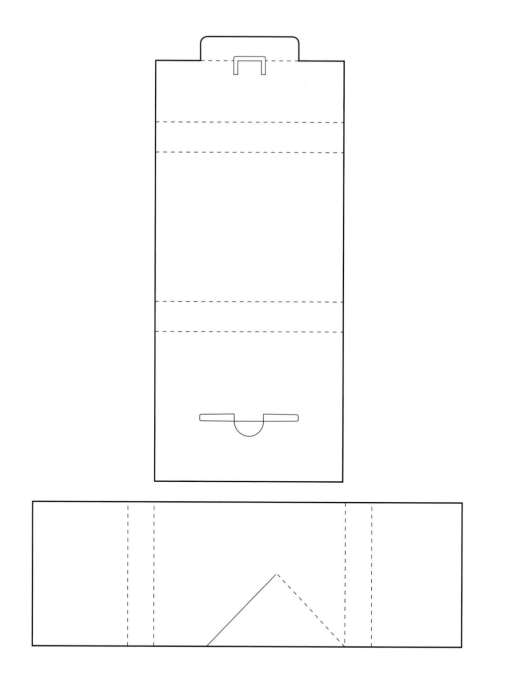

Book Mailer with Tuck lock

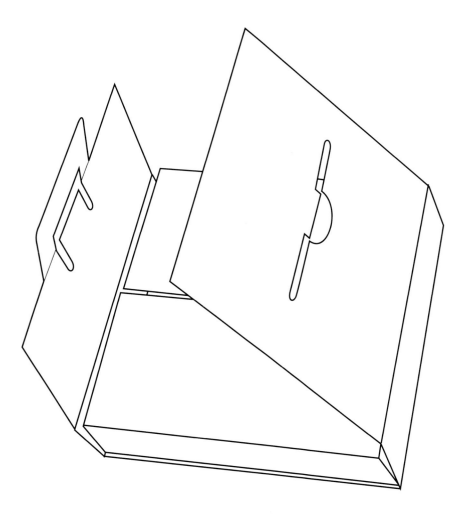

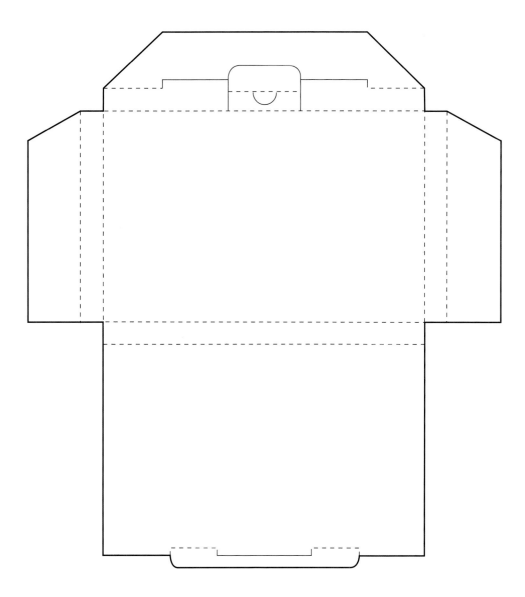

Mailer with Double Locking Tab

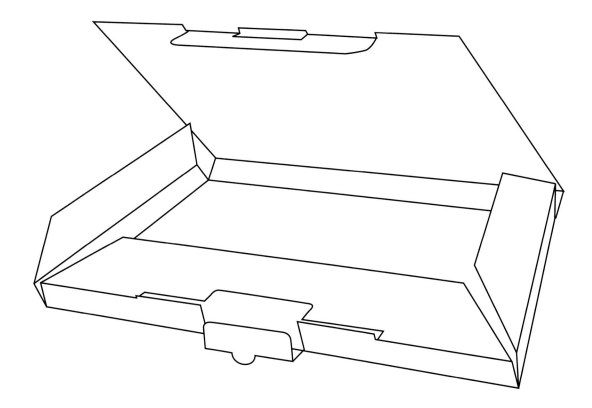

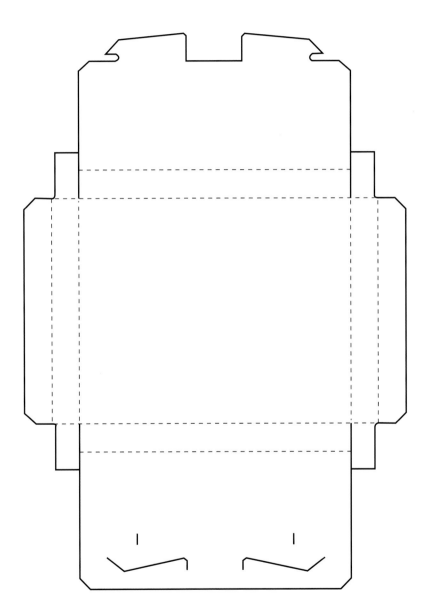

Mailer with Locking Tabs

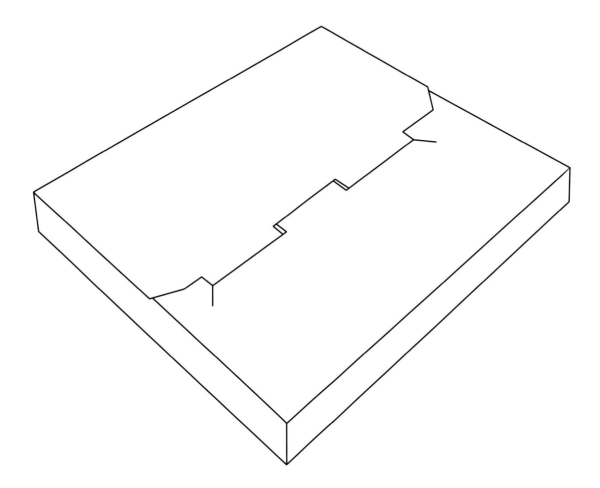

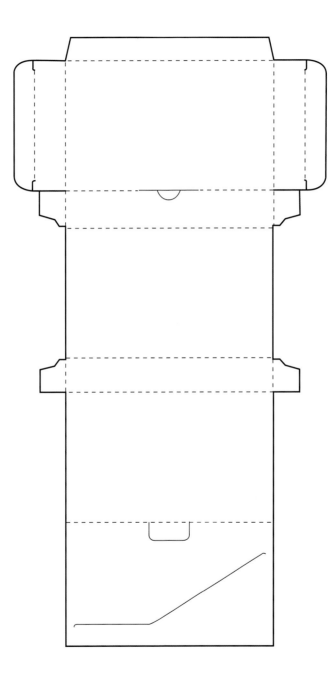

File and Document Mailer

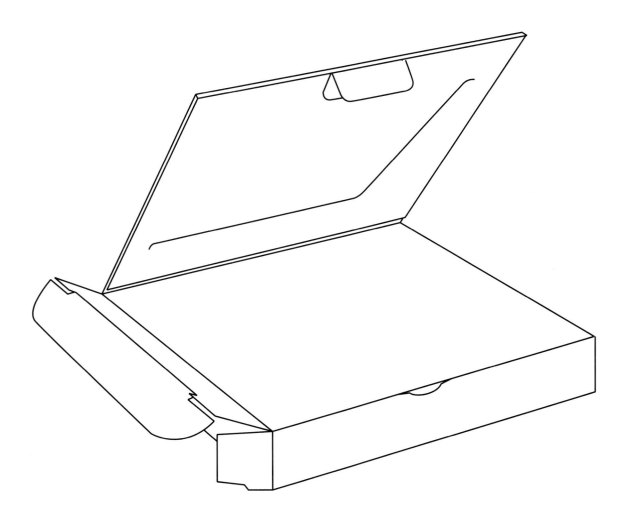

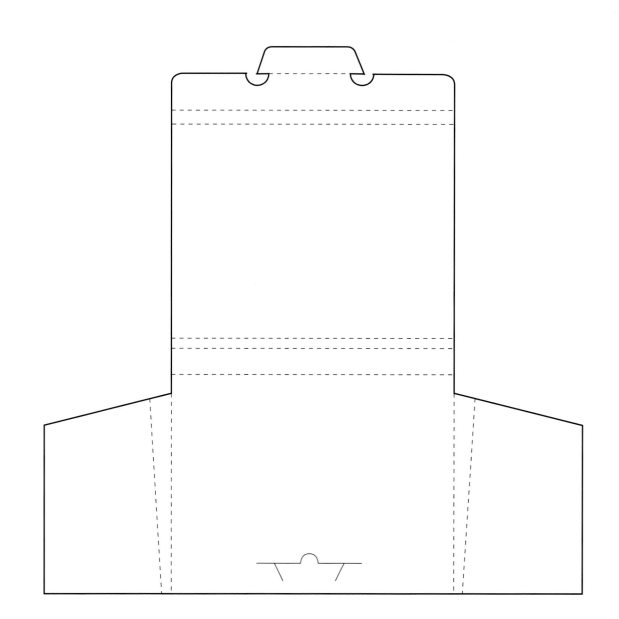

File Mailer

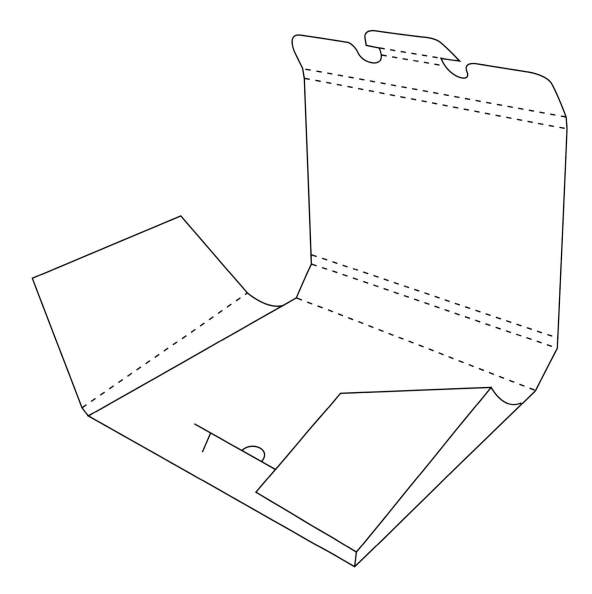

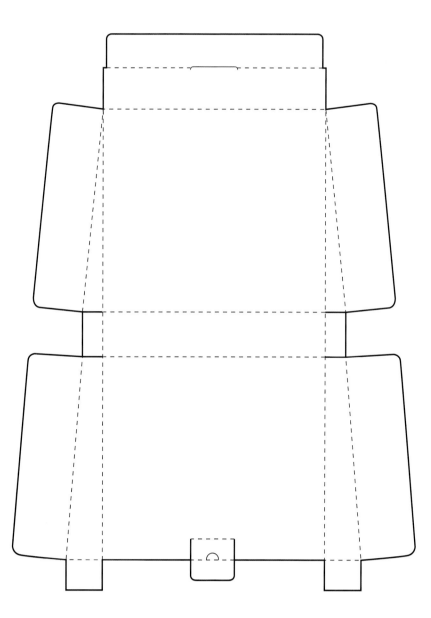

File and Document Mailer

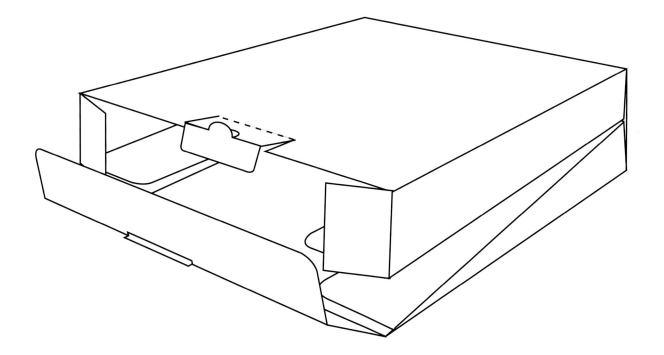

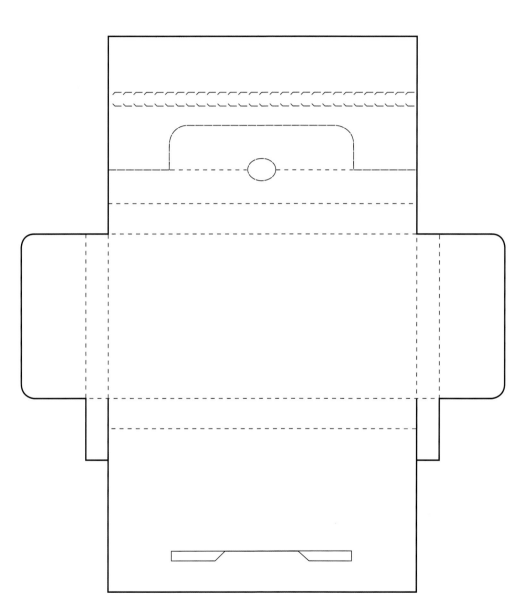

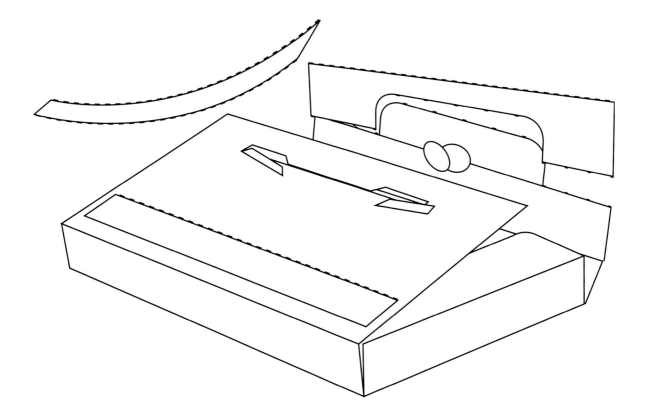

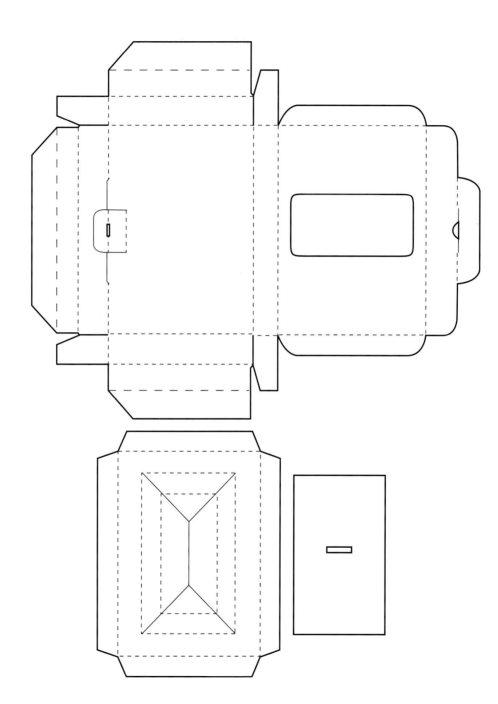

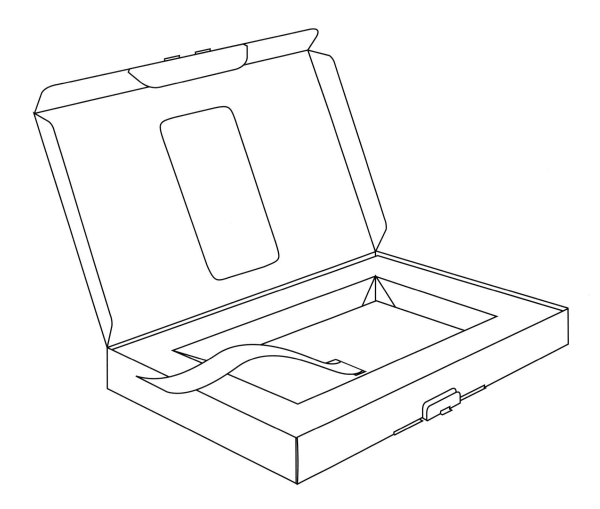

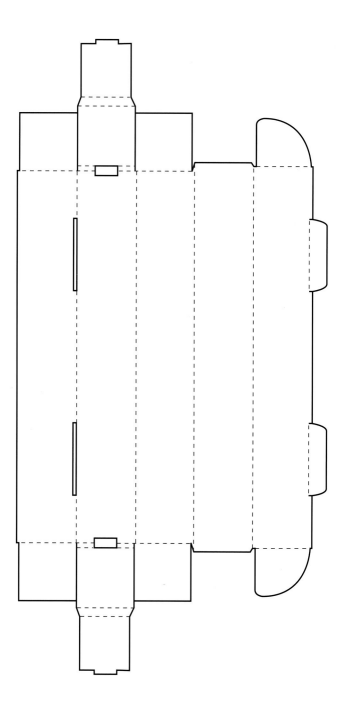

Poster Tube

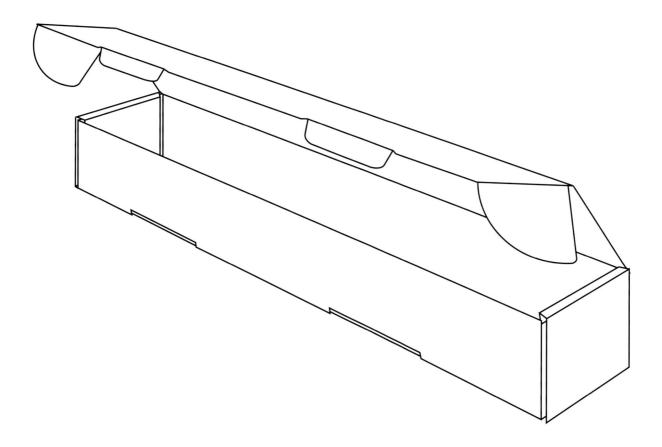

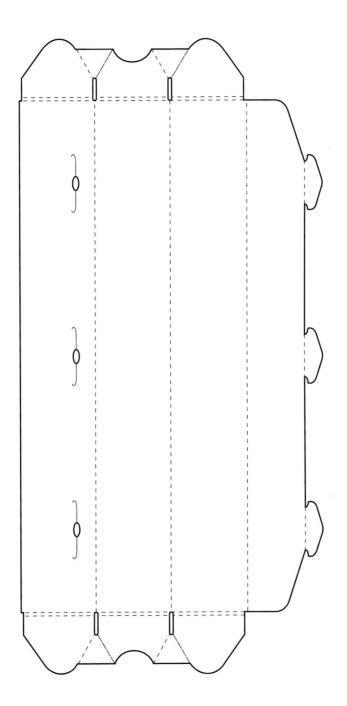

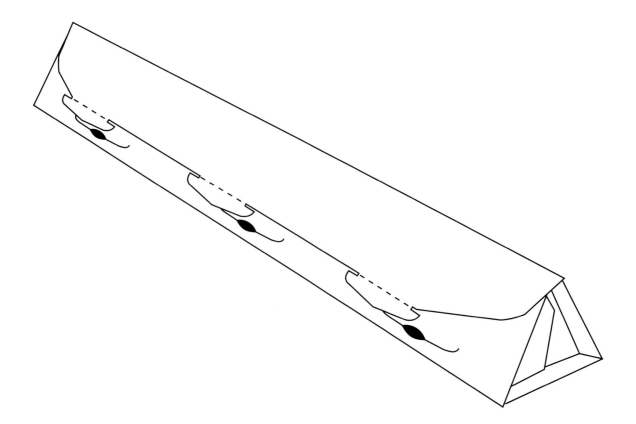

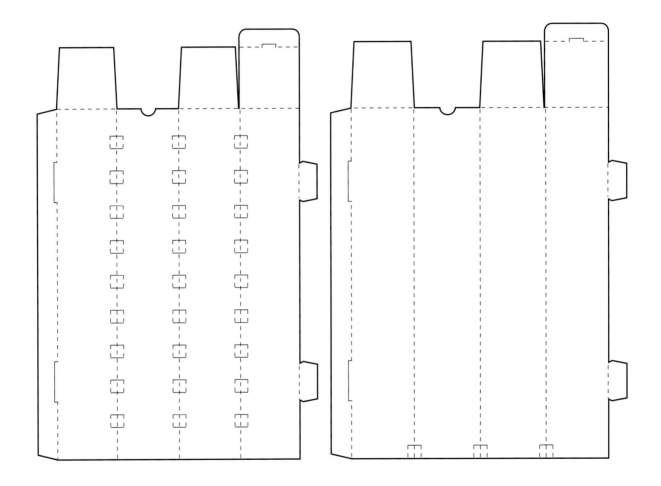

Flexible Length Poster Tube

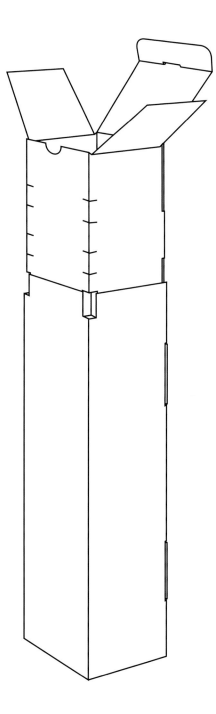

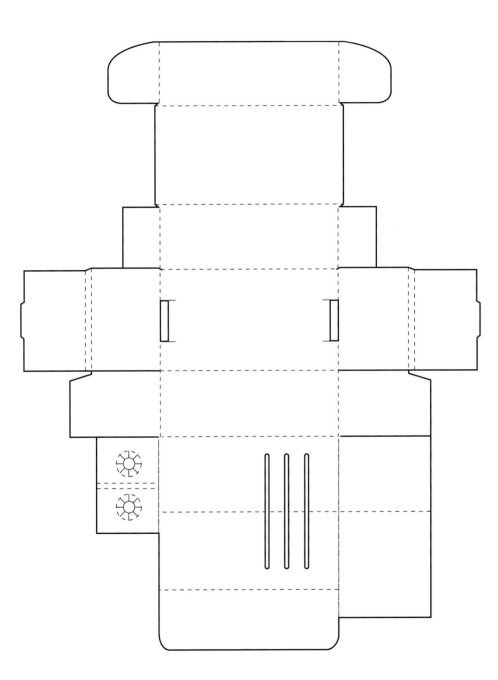

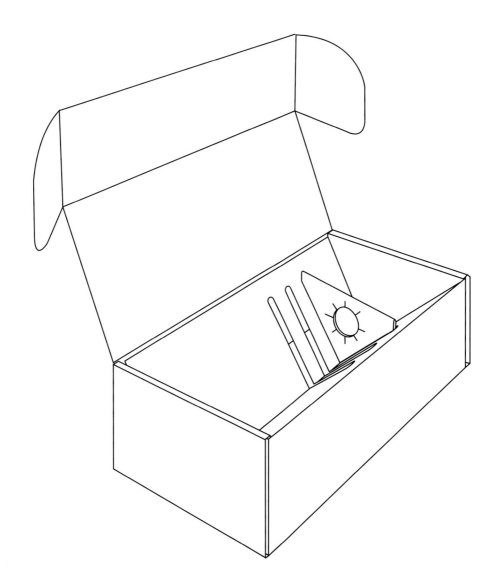

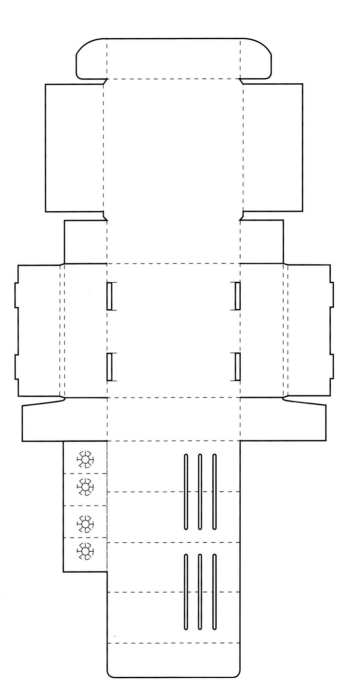

Double Bottle Mailer

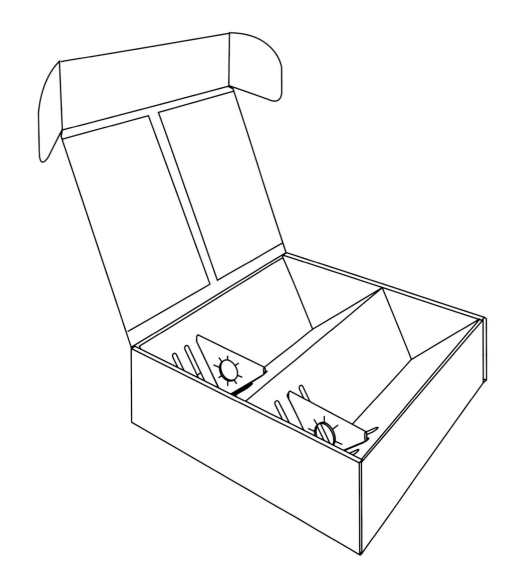

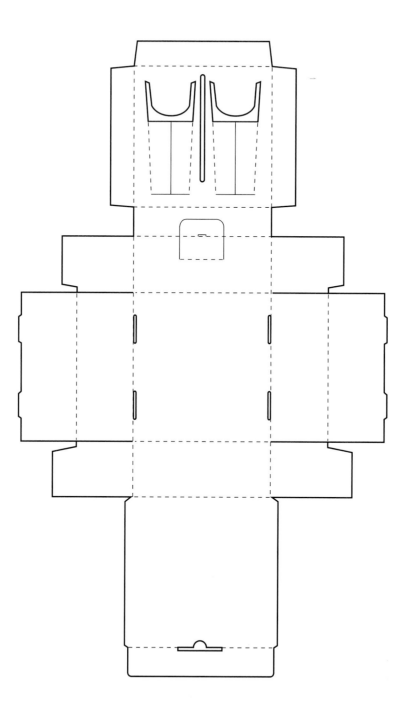

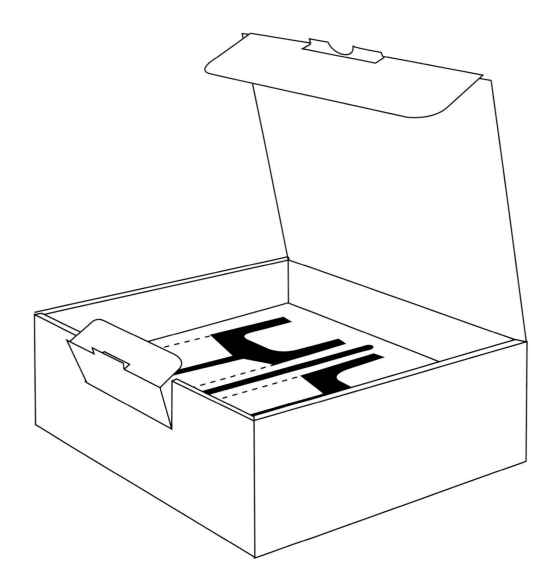

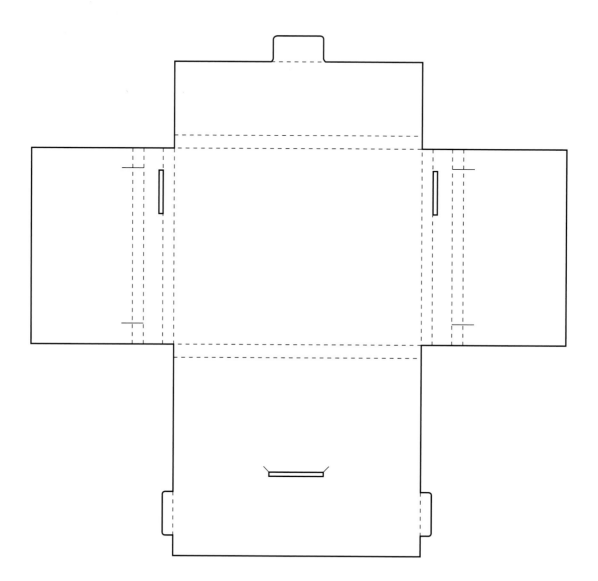

Double-wall Mailer

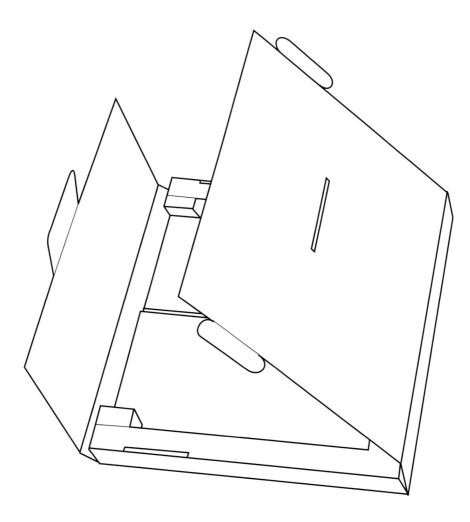

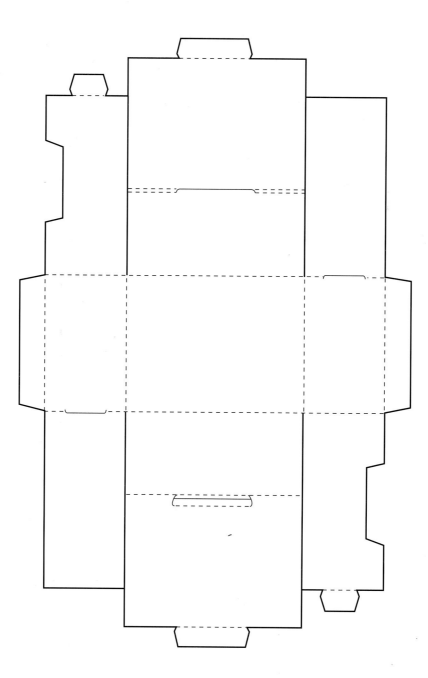

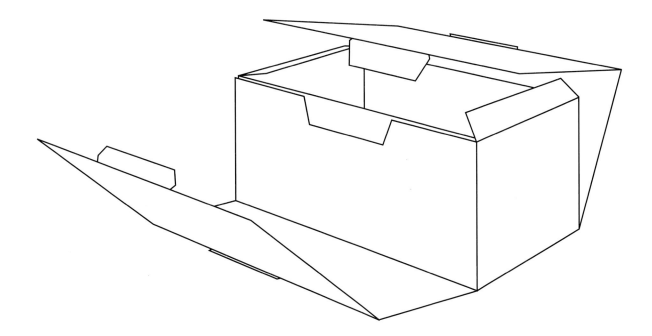

Also available

FOLDING PATTERNS FOR
DISPLAY & PUBLICITY

90 5768 040 8
424 pages (180 x 180 mm)
soft cover with free CD-Rom

English, French, German, Spanish,
Italian, Portuguese, Japanese and
Chinese

STRUCTURAL
PACKAGE DESIGNS

90 5768 044 0
424 pages (180 x 180 mm)
soft cover with free CD-Rom

English, French, German, Spanish,
Italian, Portuguese, Japanese and
Chinese

HOW TO FOLD

90 5768 039 4
408 pages (180 x 180 mm)
soft cover with free CD-Rom

English, French, German, Spanish,
Italian, Portuguese, Japanese and
Chinese

STRUCURAL PACKAGE DESIGNS 2
SPECIAL PACKAGING

90 5768 054 8
424 pages (180 x 180 mm)
soft cover with free CD-Rom

English, French, German, Spanish,
Italian, Portuguese, Japanese and
Chinese

In addition to these titles, The Pepin Press / Agile Rabbit Editions publishes
a wide range of titles on art, design, architecture, applied art and fashion.

Visit www.pepinpress.com and www.agilerabbit.com
for more information.